超易上手 手风琴入门教程

朴亮 编著

全国百佳图书出版单位

化学工业出版社

·北京·

图书在版编目（CIP）数据

超易上手：手风琴入门教程/朴亮编著． —北京：
化学工业出版社，2022.7（2023.4重印）
　ISBN 978-7-122-41289-8

　Ⅰ．①超…　Ⅱ．①朴…　Ⅲ．①手风琴-奏法-教材
Ⅳ．①J624.36.

　中国版本图书馆CIP数据核字（2022）第067971号

责任编辑：李　辉　彭诗如　　　　　　　　封面设计：尹琳琳
责任校对：李雨晴

出版发行：化学工业出版社（北京市东城区青年湖南街13号　邮政编码100011）
印　　装：河北京平诚乾印刷有限公司
880mm×1230mm　1/16　印张11　　　　2023年4月北京第1版第2次印刷

购书咨询：010-64518888　　　　　　售后服务：010-64518899
网　　　址：http://www.cip.com.cn
凡购买本书，如有缺损质量问题，本社销售中心负责调换。

定　　价：68.00元

目 录

第六章
左手常用伴奏型

第七章
右手伴奏的常用方式

第八章
手风琴曲目精选

第一章　认识手风琴

一、手风琴的由来

　　手风琴属于簧片类乐器，从结构上可分为键盘式、键钮式、班多钮、菱形键四大类。手风琴借鉴了中国民间乐器——笙的发音原理逐步发展而成。据有关文献记载，十八世纪下半叶有一位传教士将中国乐器笙带到欧洲，并将笙的活簧结构原理运用到当时的管风琴和其他乐器上，但未能成型便被淘汰了。19世纪初期，德国人制造了用口吹奏的奥拉琴，并在此基础上增加了手控风箱和键钮，成为手风琴的雏形。19世纪20年代末，奥地利人在前人的基础上经过改良，试制出世界上第一架手风琴（Accordion）。

　　如今，手风琴在制作工艺方面发生了很大的变化，改进了调音方法，增加了变音器，扩大了音域，改良了低音结构，在表现能力上有了很大提高，使手风琴在世界上得到了更广泛的普及和发展。

　　手风琴传入我国大约在20世纪30年代，当时大都是键钮式手风琴，20世纪40年代以后，键盘式手风琴才逐渐传入我国。

　　键盘式手风琴：右手部分是键盘结构，左手为低音键钮，中间是风箱（见下图）。

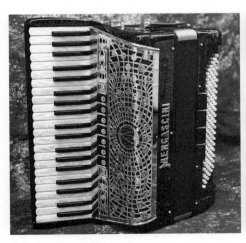
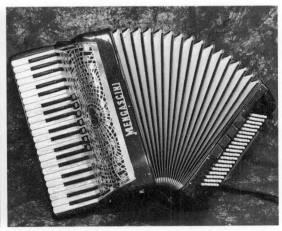

键钮式有巴扬、班多钮、菱形键等几种。

巴扬：属于键钮式手风琴。通过下图我们可以直观地看出它在外形上与传统键盘式手风琴的区别（见下图）。

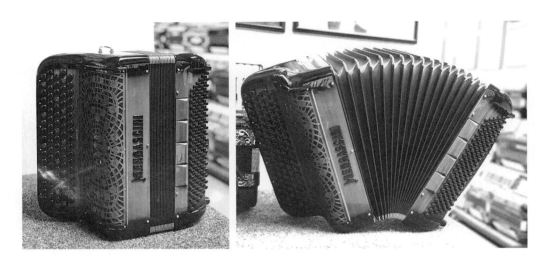

班多钮：是由德国的六角手风琴演变而来，在南美洲十分流行（见下图）。

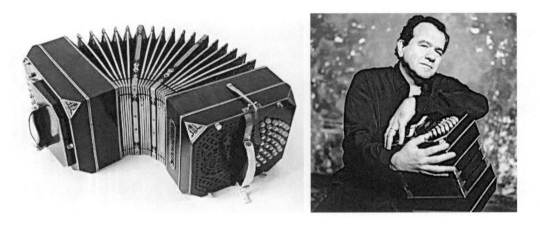

菱形键式手风琴：又被称作六六式手风琴，主要流行于俄罗斯，右手键盘为菱形（见下图）。

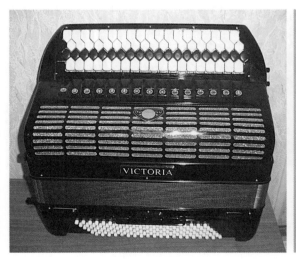

二、键盘式手风琴的结构

键盘式手风琴主要由四个部分组成：键盘、变音器、风箱、贝斯。

1．键盘

键盘由黑色和白色琴键组成，键盘的排列与钢琴一致，按照十二平均律的方式排列。琴键的数量与琴的大小有关，其型号大致可分为：

（1）25键手风琴，左手键钮分别有8贝斯或16贝斯；

（2）30键手风琴，左手键钮分别有24贝斯或32贝斯；

（3）34键手风琴，左手键钮分别有48贝斯或60贝斯；

（4）37键手风琴，左手键钮分别有80贝斯或96贝斯；

（5）41键手风琴，左手键钮是120贝斯。

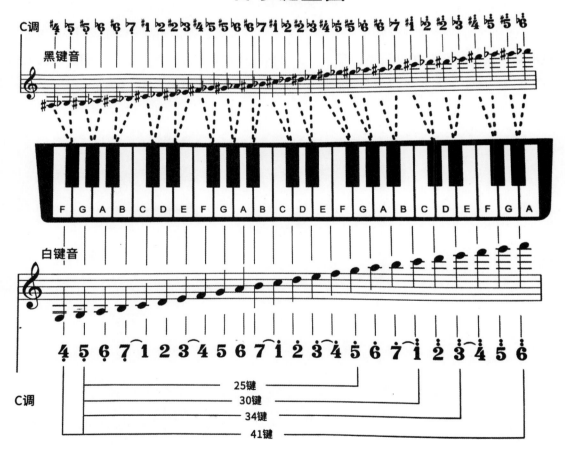

右手键盘图

2．变音器

手风琴有三排簧、四排簧和五排簧之分，簧片的数量与变音器的数量有关。下面我们来认识变音器。

变音器的作用有三个：

（1）变换音色，这是变音器的主要作用。通过变换变音器以控制簧片发声的数量，从而达到改变音色的效果，使音乐的表现力更加丰富。

（2）扩展音域，在演奏同一琴键的时候可以升高或降低一个八度到两个八度的音域。

（3）控制音量，用同样的力度演奏，可以通过变音器来控制音量。

变音器发出的是模仿其他乐器的声音，因手风琴型号的不同，其数量从几个到十几个不等，演奏者可以根据自己对音乐的理解来选择相应的音色进行演奏。

3．风箱

手风琴的风箱是一个可拉伸、压缩的箱体，是手风琴的动力源，供给激发簧片振动发声的气流，并将键盘、贝斯连接在一起。风箱的运用关系到演奏时的音色、音量，在演奏中起到至关重要的作用，需要我们在学习过程中着重练习。

4．贝斯

手风琴的贝斯是手风琴左手的低音按钮，根据琴的大小，有8个、24个、48个、96个、120个键钮之分，分别排成两排、三排、四排、五排或六排。贝斯一般演奏伴奏和弦，也演奏和弦。96贝斯和120贝斯的琴，左手包括四种和弦：大三和弦、小三和弦、属七和弦、减七和弦，后续的课程中会带着大家一起学习演奏和应用。

第二章　正确的演奏姿势

　　手风琴的演奏姿势是演奏技巧正常发挥与音乐表达的支撑。因此，一个正确的演奏姿势对于初学者来说，是必须要注意的。演奏姿势主要包括以下几个方面：背带的调节、背琴与摘琴的流程、坐姿、手臂手形与触键。

一、肩带的调节

　　手风琴的肩带要调整到合适的位置，右侧的肩带要比左侧肩带稍长一点，这样可以保持演奏时琴箱整体仍然是水平。琴的背部与身体要完全贴合，不要让琴在身上晃动。左手贝斯的皮带要适中，以皮带轻轻贴住左手手腕，手腕能顺利做上下移动为宜。如下图：

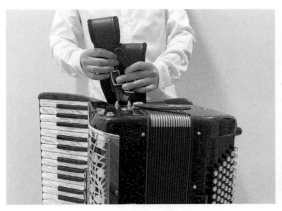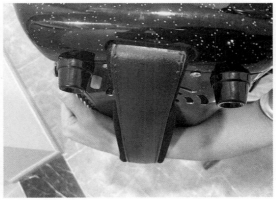

二、背琴与摘琴的流程

　　抱起琴先将左边肩带背好，然后将右边肩带背好，再把左手伸进左手贝斯的皮带中，这样就可以保证琴的稳定性且不容易受伤。摘琴的顺序是，先将风箱的上下扣好，然后依次按照从左到右的顺序将琴摘下，放置在安全的地方。此时要注意琴的摆放方式要确保不损伤内部簧片，可以平放或以贝斯皮带为底侧立放置。

三、坐姿

第一步，坐在椅子的前半部分，挺胸、抬头，保持上身直立，身体自然、放松，双腿打开呈八字形，左脚稍微向前伸出，右脚中间位置对应着左脚的脚后跟部位。第二步，将琴的重心放在左腿上，将琴直立在腿上，右手键盘的下端抵在右腿内侧。如图所示：

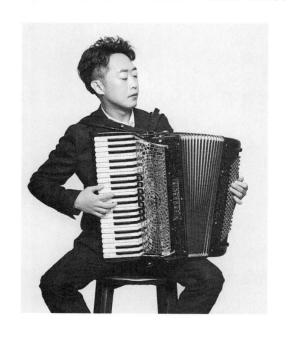

四、手形

首先，右手大臂伸直，然后曲肘将手自然放在键盘上，五指自然弯曲，掌心呈圆弧形；其次，手指与琴键保持平行的状态，当演奏到相对较高音区的琴键时，右手的大臂与小臂也应跟着手腕向下移动，以避免手指掉到键盘外部。注意，从指尖到大臂甚至全身都应该保持放松的状态，切忌紧张、僵硬。

右手手形与手臂的姿势如图：

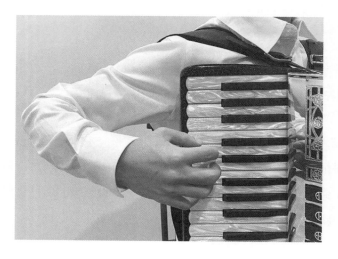

左手伸进贝斯皮带中，拇指放松，其余四指自然弯曲，放在贝斯键钮上。

左手手形如图：

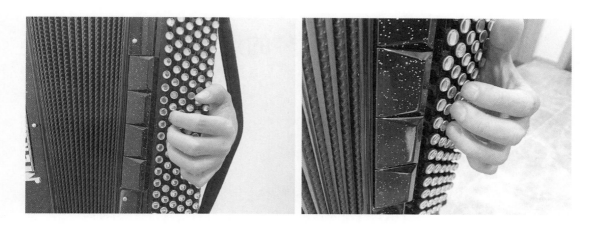

五、触键

1. 右手触键

（1）右手五个手指放松，自然地放在琴键上；手指指尖触键，注意第一关节要凸出，不要"折"指。（可以参看上图）

（2）拇指触键的位置为拇指外侧指尖端部，不要用整个手指触键。

（3）手指距离黑键要保持一定距离，既不可太往外也不宜太过靠里。

（4）当某个手指单独触键时，其他手指不要翘起或跟着用力，要保持放松的状态，不要用手腕带动手指触键。

（5）触键的力量要适中，五个手指用力要均匀。当琴键弹到底以后，触键的手指就不要再用力，而应立即放松。

（6）注意手指与手腕的配合，应通过重心的移动来完成手指运动方向的改变，从而使手指保持放松和稳定的状态。

2. 左手触键

（1）无论是推风箱或拉风箱，左手小臂的后侧都应紧紧夹住风箱，手腕要一直撑起贝斯皮带。（可参看上图左手手形）

（2）左手触键方式与右手基本相同，但要注意手指贴键和弹键动作，不要跳动过大，以免影响风箱的平稳运行。

（3）在触键时，靠近指尖的第一关节要立住，用指尖直上直下地弹下去，而不是按下去，手指不要折指或倾斜。

（4）左手拇指不用于触键，但仍需要放松以免造成其他手指的紧张。

以上是手风琴演奏姿势的基本概述，后面还会给大家做详细介绍。

第三章　手风琴的风箱运用

　　手风琴的风箱在演奏中起着至关重要的作用。手风琴的发音原理是利用风箱的拉伸、压缩产生气流，弹下琴键后气流吹动簧片发出声音。所以，音色、力度的变化，以及情感的表达都是通过控制风箱来表现的。初学者经常会把练习的重点放在左右手的技术训练上，而不注重对音乐内容的表现。所以，风箱的控制在表现音乐作品上更应被重视。风箱的运用需注意以下几点：

1. 风箱在运行的过程中要保持风箱平稳，用力均匀，身体不要随风箱晃动。
2. 左手的手掌根部与小臂内侧要将风箱固定住。
3. 不要在连音或时值较长的长音上"换"风箱。
4. 不要随乐曲的节拍晃动风箱。
5. 要注意乐句的完整性，不要产生停顿、中断的感觉。

左侧手臂贴合风箱的具体姿势可参看下图：

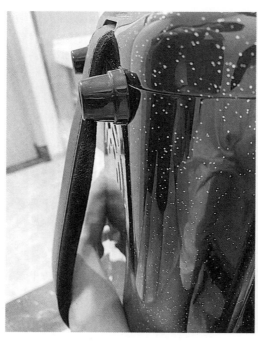 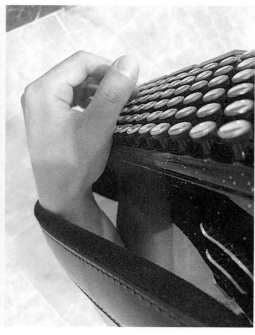

第四章　手风琴的记谱法

手风琴的记谱法主要分两种：简谱和五线谱。这两种记谱法都有各自的优势，本书采用双谱模式记谱。手风琴是一种和声乐器，因此，在五线谱中，会采用双声部记谱，也就是我们常说的大谱表。在高音谱表中记录右手键盘演奏的音符，低音谱表中则标记左手演奏的贝斯键钮。在简谱中，上面标记右手键盘演奏的音符，下面标记左手演奏的贝斯键钮。在这里要注意的是，五线谱采用的是固定调记谱法，无论什么调的乐曲，在五线谱中标记的什么音，在键盘上对应演奏的就是什么音。而简谱则采用的是首调记谱法，在乐谱中虽然看到的是1、2、3、4、5、6、7，但在实际演奏中却会根据不同的调演奏不同的音。两种记谱方式各有优势，尤其是在手风琴的演奏中，更为突出。

手风琴的记谱，高音（右手）声部相对简单，无论是单音、旋律还是和弦，只要按照实际的音高记录即可。而低音（左手）声部稍复杂一点，因为手风琴的贝斯键钮和声结构是固定的，每个和弦键钮都是一个完整的和弦。根据这个特点，在记谱中会有两种常用方法：全记法和简化记法。

一、五线谱记谱法（左手）

1．全记法

全记法类似钢琴谱的记谱方式，也就是标记出完整和弦的每个构成音，然后用文字或字母标注和弦的性质即可。如遇到低音旋律部分，正常按照音高来标记，再加上B.S.的标记就可以了。

♪　例如：

和弦：　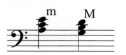　　　低音旋律：　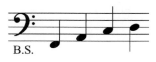

低音与和弦：　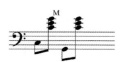

2．简化记法

简化记法是比较方便的记录方法，它只标出和弦的根音，不标记完整和弦。为了区分低音与和弦，以五线谱三间以上的区域为和弦区，三线以下的位置为低音区。如需要在和弦区里标注低音旋律时，可用B.S.标记，表示从B.S.处起，原划分的和弦区无效。如要恢复，则直接在和弦区的和弦音上标记和弦性质即可。本书采用了这种记谱法。

♪ 例如：

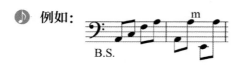

常见和弦性质的标记			
大三和弦	小三和弦	属七和弦	减七和弦
大	小	7	-7
M	m	7	d

二、简谱记谱法（左手）

在简谱记谱法中，用带低音或不带低音点的音符表示基本低音，用带圈的音符表示和弦，和弦的性质仍然用字母或文字标注。

♪ 例如：

$$1 \quad \overset{大}{①} \quad ① \mid 4 \quad \overset{大}{④} \quad ④ \quad \text{或} \quad 1 \quad \overset{大}{①} \quad ① \mid 4 \quad \overset{大}{④} \quad ④$$

第五章　手风琴的基础训练

在第二章中，我们已经简单介绍了演奏的正确姿势。下面根据初学者在学习中常出现的问题，进行详细的分析与讲解。

一、左手、右手五指的名称与乐谱中的指法标记

在键盘乐器的学习中，经常会在乐谱上见到一些数字标记，这些数字就是我们常说的指法，也就是告诉我们应该在左手键钮或右手键盘上按照特定的指法顺序来演奏。伸出自己的左、右手，五指张开，左手从拇指开始向小指方向的排列顺序为1、2、3、4、5指，右手从拇指开始向小指方向排列为1、2、3、4、5指。

如下图：

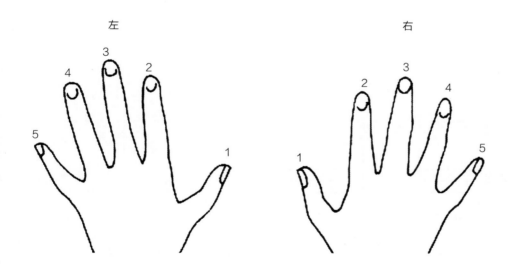

在乐谱中，常将指法标注在音符的上方。

二、手指的独立性练习

对于初学手风琴的人员，手指的独立性练习是非常重要的。这项练习的前提就是手要保持一个良好的放松状态，当手指完成第一步触键动作后，应立即放松手指并保持最原始的状态，也就是手指的第一关节要有充分的支撑，不要凹陷。开始时应以慢速练习为主，只有充分体会这种手指独立的感觉，才能在后面的快速练习中更加游刃有余。

三、右手的"呼吸"

可能很多初学者不太了解，什么是手部的"呼吸"。在歌曲演唱和管乐器的演奏中，都要靠演唱者或演奏者不断地调整自身呼吸来演唱或演奏，所以呼吸在演唱或演奏中是尤为重要的。而很多键盘乐器的初学者，经常会忽略这一点，从而造成演奏作品的乐句感不强，使欣赏者有不舒服的感觉。因此，在手风琴的演奏中，乐句结束时的抬手就是指的手部"呼吸"。

下面我们来做一个专项练习，要注意几点：

（1）**预备拍**：在演奏开始前，我们心里要有一个速度标准，建议初学者使用节拍器来确定速度。

（2）**抬手**：在数到预备拍最后半拍的时候抬手准备触键，这个时间点要恰到好处，不要提前，也不要拖后。否则，可能会抢拍或拖拍，影响演奏的准确性。

（3）**放松**：当手指触键后，手部要放松，恢复自然状态，尽量避免手部变形以至于影响音色。

🎵 **谱例1**：

🎵 谱例2：

1=C 4/4

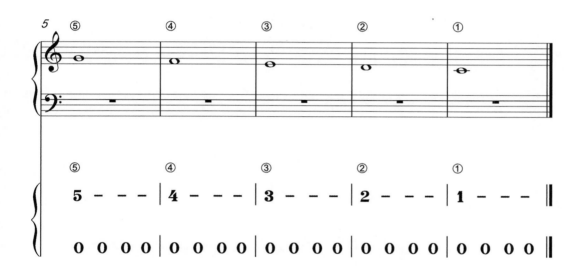

四、左手贝斯介绍与演奏方式

1. 左手贝斯

贝斯是由英文音译过来，意思为低音。手风琴的大小通常都是由左手贝斯键钮的数量来决定的，从8贝斯到120贝斯之间有很多种不同型号。左手贝斯大体分为三个不同的音区，由下到上依次分为：降号调、C调、升号调。传统的手风琴，其左手基本低音和辅助对位低音上下排列是五度音程关系，平行排列是三度音程关系。因此，按照这个规律，我们可以更清晰地了解左手贝斯的排列方式（见下图）。

对位低音　基本低音　大三和弦　小三和弦　属七和弦　减七和弦

120贝斯音位图

手风琴左手部分—贝斯按钮

2．左手的演奏方法

练习时，我们可以先扣住风箱进行触键练习。要注意每个音的触键都应是短促的，手应尽量放松，不要僵硬、变形。熟练后，再打开风箱进行练习，注意风箱控制的力量要均匀。

♪ 谱例3：

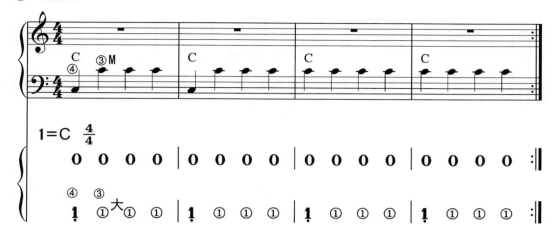

3. 左手音阶练习

我们学习了左手贝斯的排列规律，它们由下往上构成纯五度的关系。根据这个规律，我们可以利用辅助对位低音来演奏每个调式的音阶。左手音阶练习的关键在于它的指法顺序，严格按照正确的指法演奏才能形成更好的肌肉记忆。当我们熟练掌握C大调音阶后，只要用左手三指找到各调的主音，就可以很快找到调式中其他各音的位置，因为它们的指法是完全相同的。对于初学者，应以练习大调音阶为主。小调音阶相对复杂一些，在这里就不做介绍了。

♪ 谱例4：

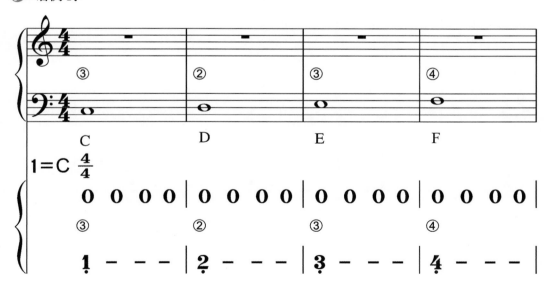

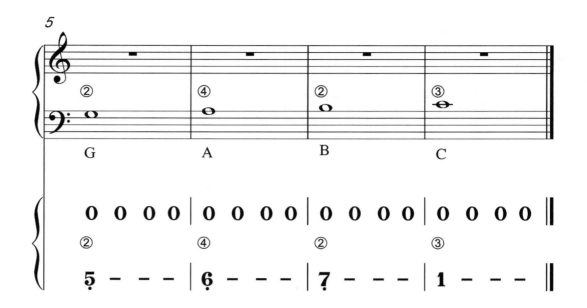

4.双手的配合

在前面的章节里详细介绍了手风琴演奏的三个重要组成部分，分别是右手键盘、风箱和左手贝斯，我们要分步骤来进行练习，从而养成良好的视奏习惯，这一点对于初学者尤其重要。首先，要分别找到左、右手的位置并确定正确的指法进行分手练习。在双手分别熟练掌握后，可以开始进行合手练习。要注意的是，对每一个小节逐一练习，当熟练掌握一小节后，再进行下一小节的训练，直到一个乐句的结束。其次，要注意身体的放松和姿势，预备拍和风箱的平稳、均匀。再次，在练习的过程中，要养成用耳朵聆听的习惯，多听自己演奏的音色，并注意风箱的控制，尽量做到拉开多少就推回多少。最后，左手贝斯的触键不要故意拖长，尽量保持正常、短促的触键即可。

♪ 谱例5：

五、左手常用和弦以及练习方法

1．C、F、G和弦的介绍与练习

在大调演奏中，我们会经常用到三个和弦，分别是C、F和G和弦。它们是三个大三和弦，可以通过音名直接标记，或者在后面加一个大写的M。通常我们会选择前面的写法。这里面所说的C、F和G则是低音贝斯的音名，它们对应的唱名分别是do、fa和sol，在简谱中则写成1、4和5。以C（凹或坑）为中心，它的上面是G，下面是F。按照左手贝斯的排列规律，在这三个低音的斜上方依次排列为它的大三和弦、小三和弦、属七和弦和减七和弦（可参看前面贝斯音位图）。在练习中，要牢记每个低音贝斯键钮的位置，形成肌肉记忆，并养成每四个小节换一次风箱的好习惯。同时，要培养自己的预判能力，在每个小节换位置前有一个提前的预判，这样才能保证演奏的连贯性。

♪ 谱例6：

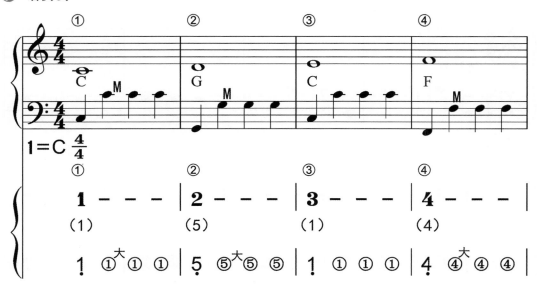

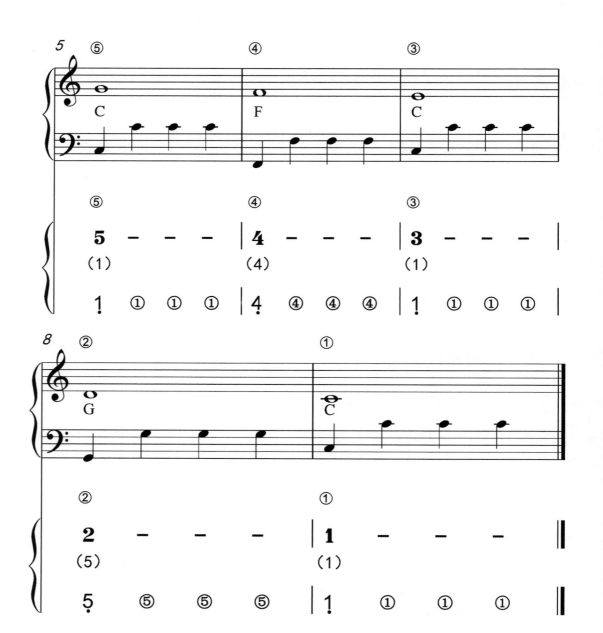

♪ 谱例7：

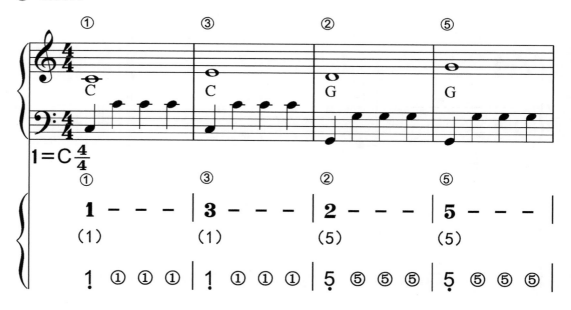

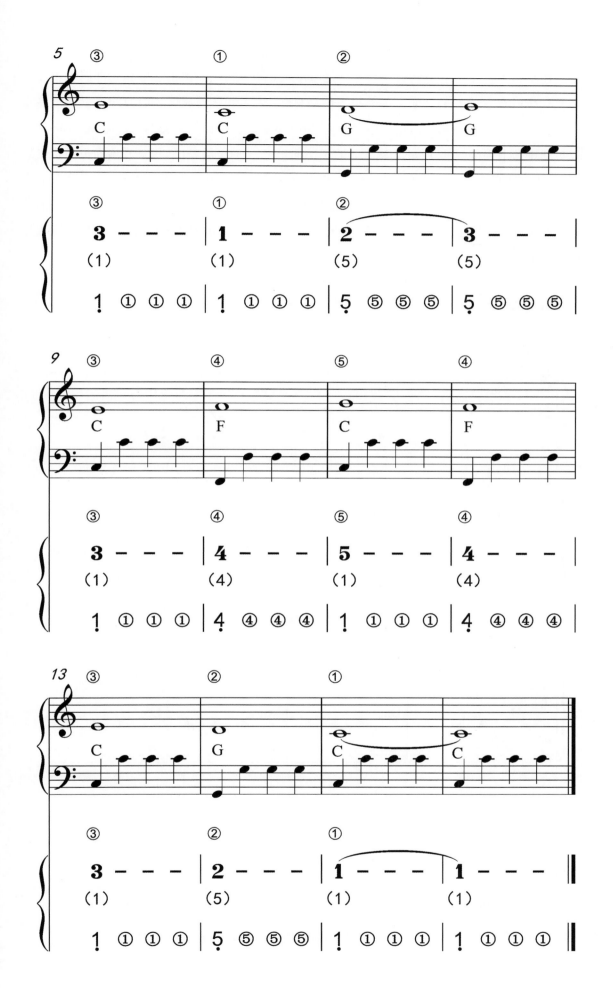

2．Dm、Am、Em和E7和弦的介绍和练习

在小调中，左手常用到的和弦分别是Dm、Am和Em和弦。由于这些和弦都属于小三和弦，所以在它的音名后面会加上小写的字母m来表示和弦的属性。前面的字母则是这些低音贝斯的音名，它们对应的唱名分别是re、la和mi，在简谱中则写成2m、6m和3m。以贝斯键钮上半部分的花纹E为参照，它的下面是A，A的下面是D（可看前面贝斯音位图）。要注意的是，这三个和弦的位置，在基本低音对应的小三和弦，也就是大三和弦后面的那一排。在这些和弦位置都确定的情况下，还可以找到E（花纹）的属七和弦，它的位置在小三和弦的后面一排。具体练习方法与前面大调的常用和弦是相同的，可以参照谱例进行练习。

♪ 谱例8：

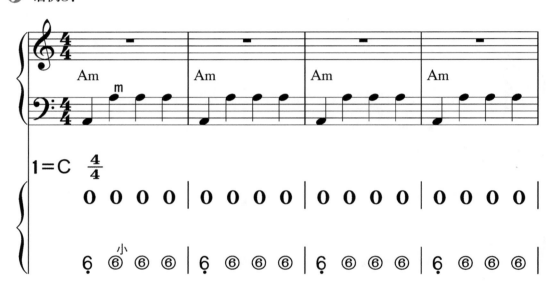

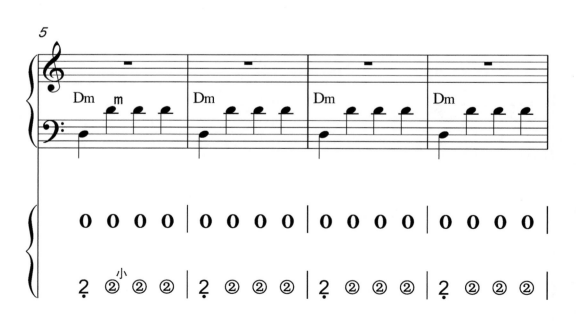

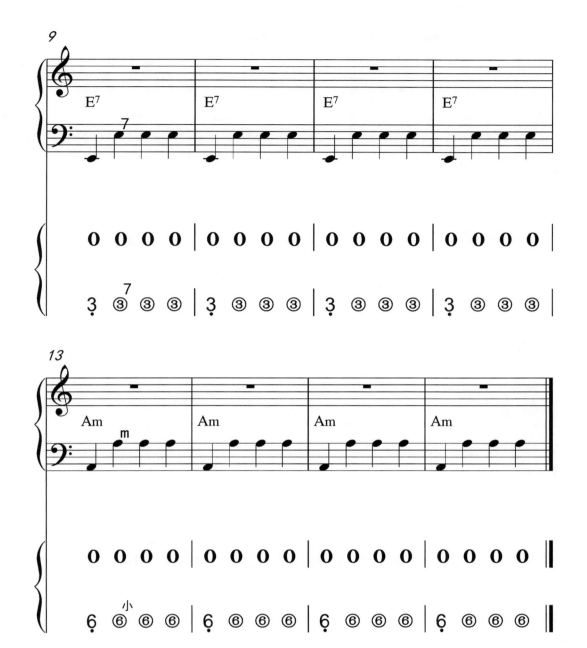

六、连奏与断奏

　　想要更好地表达一首音乐作品，我们最常用到连奏与断奏两种演奏方法。连奏时，各音符之间应紧密连接，不可间断，此时，手腕的动作在演奏中起横向、上下连接的作用，尤其是在手指动作需要快速的时候，手腕的放松与重心转移都是非常必要的。断奏时常会遇到跳音，此时手指与手腕应放松，使手指可以非常轻快灵活地演奏，此时手腕应像弹簧一样，放松且有弹性。我们应将连奏与断奏结合起来运用，从而增强音乐的表现力。

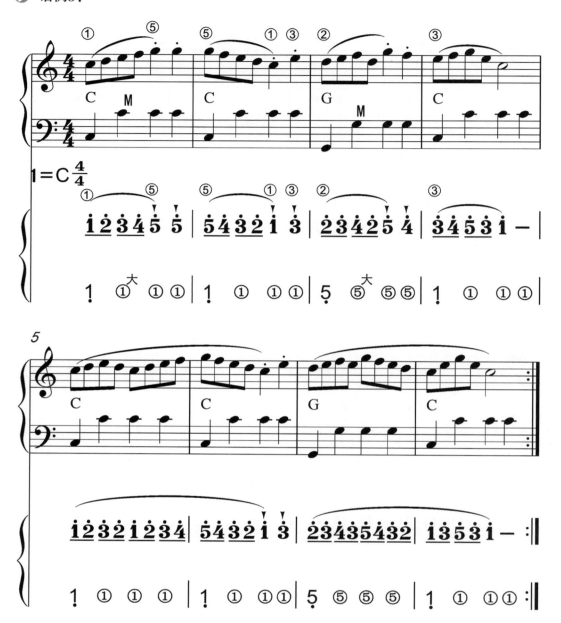

七、转指（穿指、跨指）的练习方法

旋律上行时（由低到高），右手拇指可从二、三、四指下方穿过，称穿指。旋律下行时，右手二、三、四指也会从拇指上方跨过，称跨指。针对这种情况，我们就要进行穿指或跨指的基础练习。跨指时，拇指的触键位置是极其重要的，合理的触键位置可以让其他手指更加自如地在拇指的上方转换。更要注意从慢练开始，每个音都要均匀，风箱饱满、平稳，音量要均衡。在做动作时，需提前准备，要迅速且平稳地完成穿指或跨指，并尽量保持手腕的水平。在放松的同时，力求动作简单，尽量减少不必要的动作。在做较远距离的转指动作时，除了要有"穿"进去和"跨"过来的感觉外，还要配合手腕的重心移动来调整手指在键盘上的位置。如图：

♪ 谱例10：

音阶（一个八度）

♪ 谱例11：

音阶（两个八度）

八、八分音符的练习

八分音符是比较常见的一种音符。初学者练习时，经常出现演奏时值长短不一的现象。针对这种情况，练习时可以通过节拍器设定好固定速度，先按照一拍一个八分音符的方式来进行慢练，熟练后，再逐渐加快速度，按照一拍两个八分音符来演奏。八分音符的练习是非常基础的练习，只有将它演奏好，才能扩展到更多不同的节奏型。

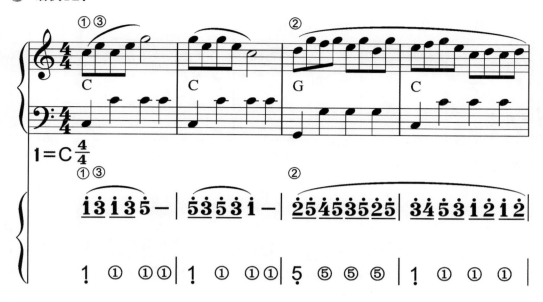

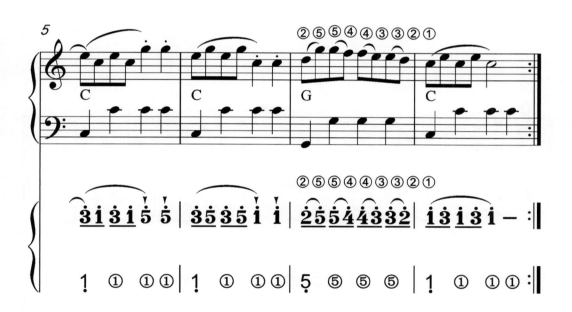

九、十六分音符的练习

十六分音符作为时值较短的音符之一，它的快慢是由整首乐曲的速度决定的。在平时的练习中应注意弹得均匀、平稳。它常与八分音符同时使用，构成"前八后十六"或"前十六后八"的节奏型。

♪ 谱例13：

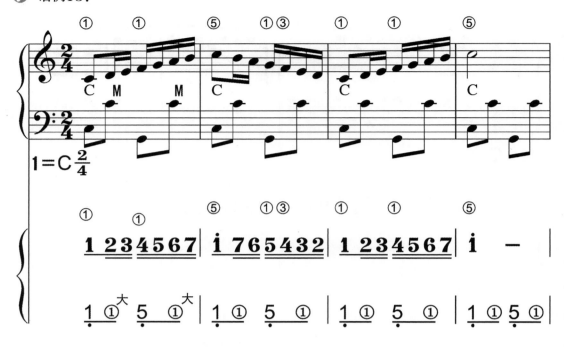

1＝C $\frac{2}{4}$

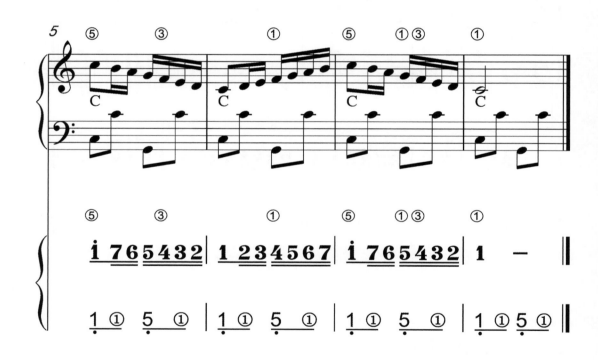

♪ 谱例14：

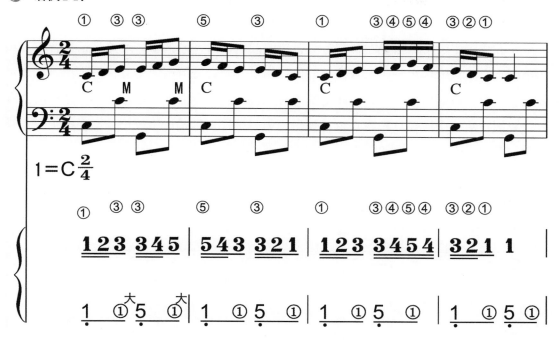

1=C $\frac{2}{4}$

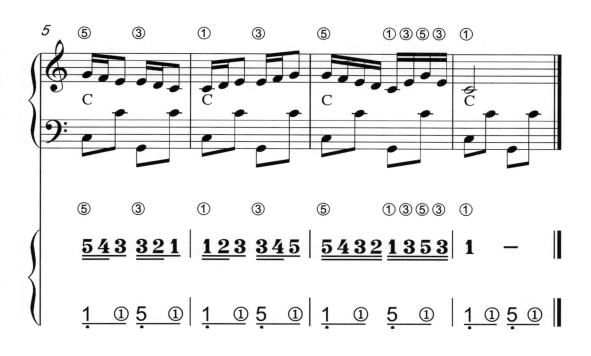

十、附点音符的练习

在五线谱中，附点指记在音符符头右边的圆点，而在简谱中，附点是记在音符右边的小圆点。附点的作用是延长音符的时值。如果一个音符的右边带有一个附点，就表示要延长这个音符时值的一半，即此音符的时值再增加二分之一。通常在遇到这样的节奏时，我们在演奏中应注意把附点音符弹得均匀、平稳，尽量让手放松，不要由于紧张导致力量不均，给人一种"瘸腿"的感觉。

♪ 谱例15：

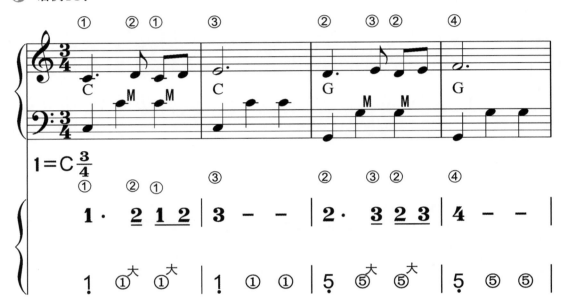

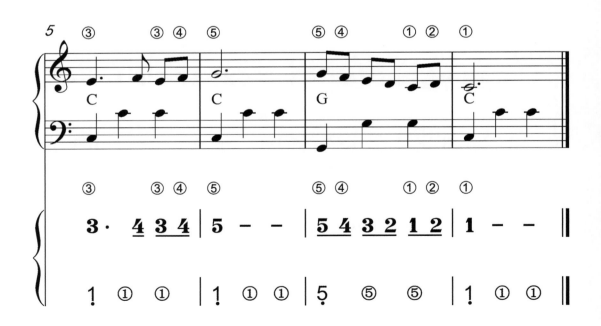

十一、切分音的练习

切分音是指从弱拍或强拍的弱部分开始，延续到后面的强拍或强拍的弱位，从而改变了原来节拍的强弱规律，这个音叫切分音。如 1 3　　1，中间的"3"就是切分音。通常初学者掌握不好切分音的节奏时，可通过唱或演奏成 1 3 3 1 的形式练习，当逐渐熟练了以后，可以将中间的两个相同音用连线的方式连起来演奏，如：1 3⌒3 1。这个节奏的特点就是将重音移至切分音上。要注意，在音符连续跨小节时不要变换风箱，以免影响音色。

♪ 谱例16：

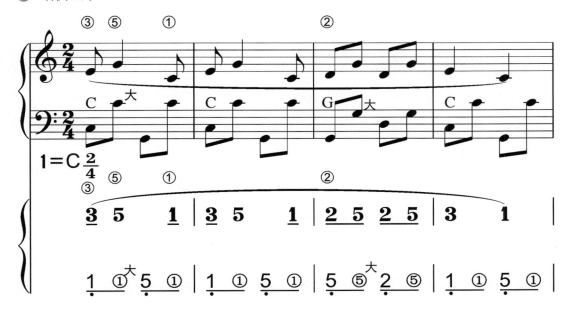

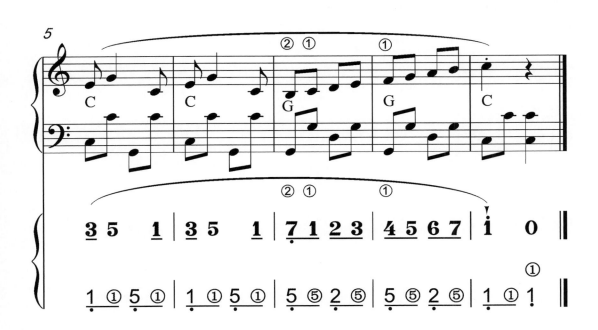

十二、装饰音的练习

顾名思义，装饰音是为了烘托乐曲情绪而辅助主旋律的一种临时音符。装饰音有多种，本书主要介绍三种：倚音、波音和颤音。

1. 倚音

倚音有前倚音、后倚音、单倚音和复倚音之分。当它们出现在主音前面时，叫作前倚音，如 或 ；出现在主音的后面则叫作后倚音，如： 或 ；单个出现的是单倚音，两个或以上的叫作复倚音，如 或 。练习时，可以先忽略倚音，当把主旋律练习熟练后，再把倚音加上。要注意，倚音的时值很短，可以和主音很流畅地连贯在一起，倚音通常是不占用主音时值的。

2. 波音

波音也是装饰音的一种，它是由主音与其上方或下方相邻音快速做一次或两次交替演奏而成的，有上波音（顺波音）和下波音（逆波音）之分，通常会标记为： 或 、 或 ，我们需要演奏成： 或 和 或 。

3. 颤音

颤音作为装饰音的一种，用在时值相对较长的音符上，可以提升音乐的艺术表现力。它的时值与速度是根据音乐的需要来决定的。在乐谱上用记号： tr 或 tr 来表示。在演奏时，如 或 ，我们会演奏成： 或 565656565656565656 | 565656565656565656565 。演奏时，注意手掌应放松，手指贴键，动作均匀、柔和。

第六章 左手常用伴奏型

手风琴在演奏相对简单的歌曲或乐曲时，左手通常会按照歌（乐）曲的节奏或情感来使用恰当的伴奏型。对于初学者，比较容易掌握的伴奏型大致有：柱式伴奏、抒情式伴奏以及三角贝斯伴奏等。

一、柱式伴奏型

所谓柱式伴奏型，就是左手的低音与和弦同时按照歌（乐）曲的节奏来进行伴奏的一种形式。在使用这种伴奏方式时，四指与三指应同时触键，保证声音整齐，还要注意触键时手不要过于用力，尽量保持放松的状态，使声音短促、有力。这种伴奏型很有力量和节奏感，通常用在一些进行曲中。我们通过下面的乐曲进行练习。

♪ 谱例17：

小星星

法国民歌
朴宇涵编配

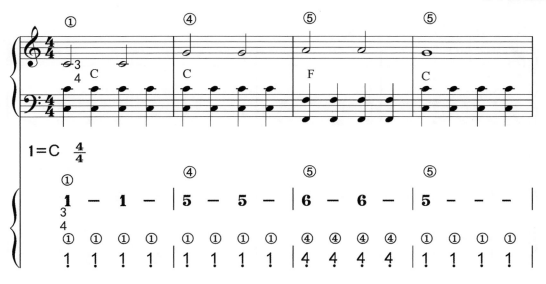

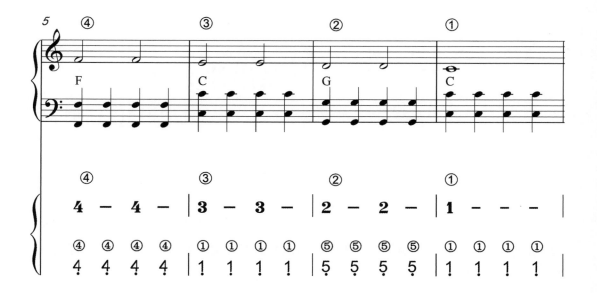

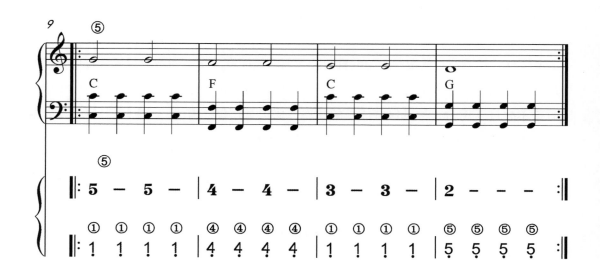

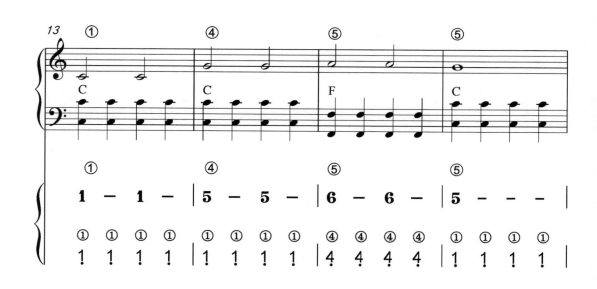

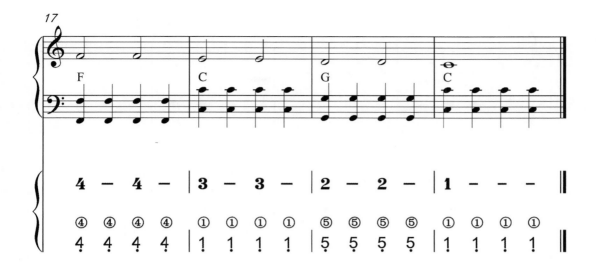

二、抒情式伴奏型

抒情式伴奏型的构成是：根音+和弦。在简谱中我们常见到的"1大大大"，就是这样的伴奏型，它可以根据乐曲节拍来变化和弦的数量。这个伴奏型常用的指法为四指弹根音，三指弹和弦。我们经常会在一些抒情且节奏慢的歌曲里用到。可以通过以下的一些歌曲来练习：

♪ 谱例18：

小蜜蜂

外国童谣
朴宇涵编配

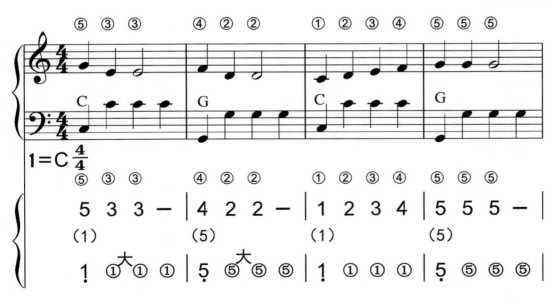

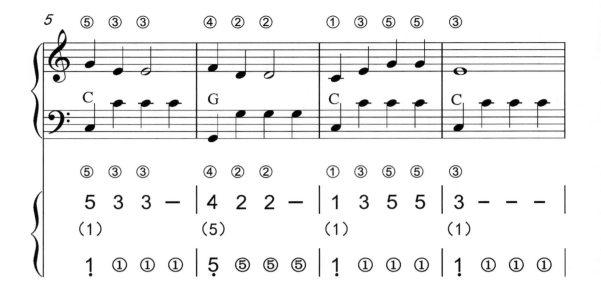

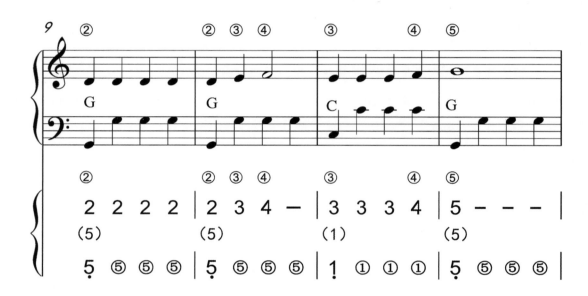

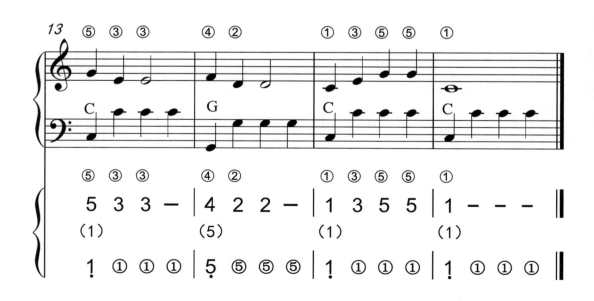

三、根音+和弦的伴奏形式

这种伴奏形式与抒情式的伴奏形式基本相同，只是一个根音+一个和弦的形式，常用的指法是：四、三、四、三。这样的伴奏型大多用在节奏比较紧凑和节奏感强的乐曲中。可以通过下面的乐曲进行练习。

♪ 谱例19：

小蜜蜂

外国童谣
朴宇涵编配

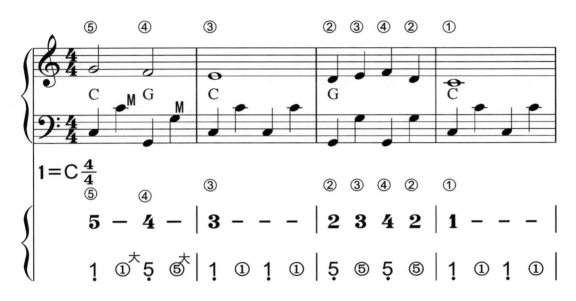

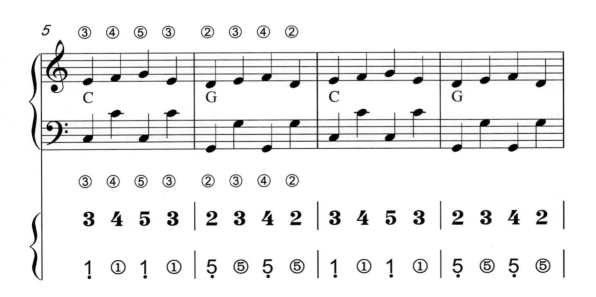

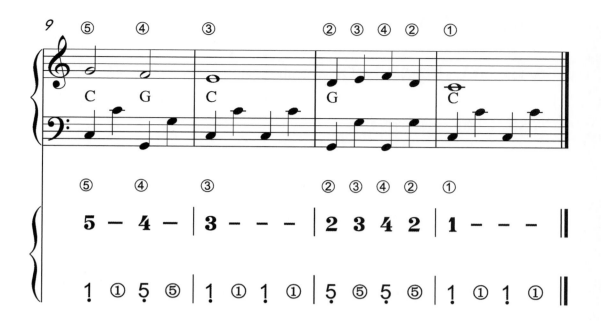

四、四三拍歌（乐）曲及圆舞曲式伴奏型

　　这种节拍的伴奏型，通常在第一拍与第二拍连奏，第二拍与第三拍则采用断奏的演奏方法，这样会给听众带来圆舞曲的感觉。这种伴奏型的难点是在第一拍上，许多演奏者会刻意拖长第一拍的时值，而降低了整首作品的欣赏性，尤其对于初学者而言，这样做既不能很好地控制第一拍的力度与时值，还会对音色产生不好的影响。

♪ 谱例20：

小圆舞曲
独奏版

佚名　曲

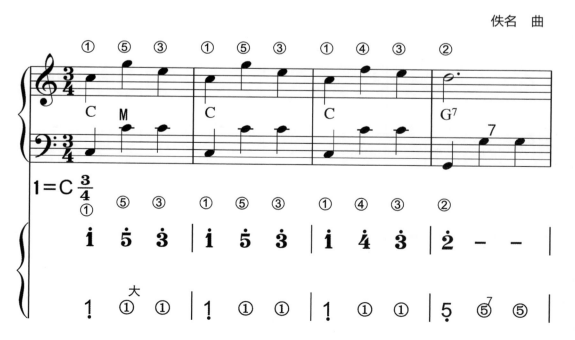

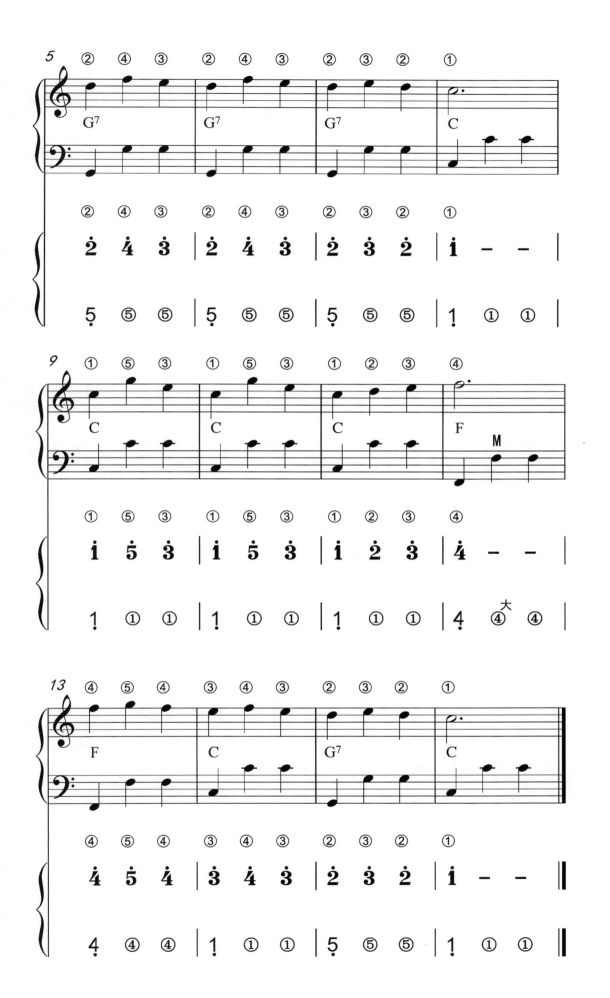

五、三角贝斯伴奏型

三角贝斯伴奏型是一种常用的伴奏型。顾名思义，这种伴奏型就是左手演奏的低音与对应和弦的位置刚好是一个小的三角形。在使用这种伴奏型的时候，通常是运用四、三、二、三的指法来演奏。在一些较为欢快的歌（乐）曲中，常会用到这种形式的伴奏。

♪ 谱例21：

喀秋莎
独奏版

[苏] 勃兰切尔　曲

朴宇涵　编配

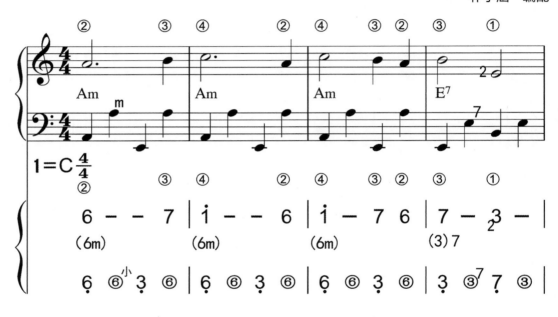

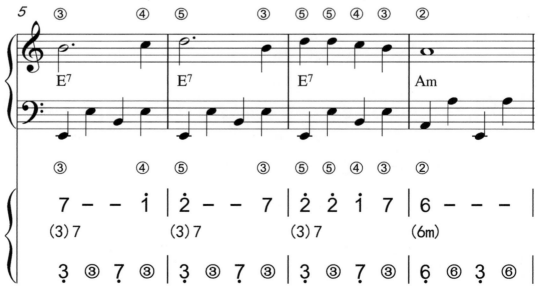

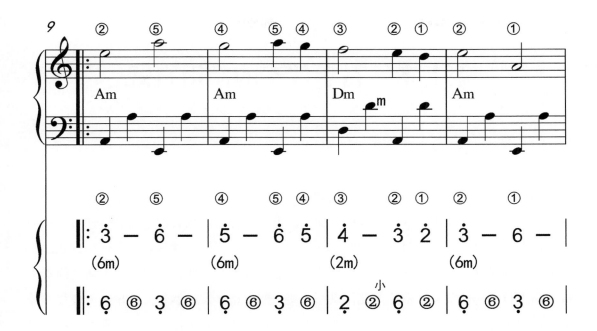

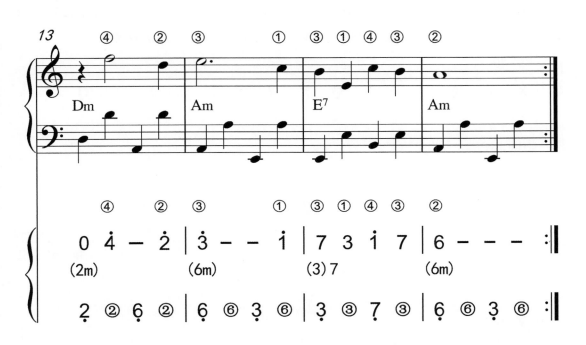

第七章 右手伴奏的常用方式

　　手风琴是一件和声乐器，它既可以独奏，也可以为歌曲或其他乐器进行伴奏。在为歌曲伴奏时，通常是右手演奏歌曲的主旋律，左手配以不同的伴奏音型，这种方式通常称为旋律型伴奏。另外一种则是节奏型伴奏，通常也称为无旋律伴奏，右手通过演奏丰富的和声与多变的节奏来渲染气氛、烘托情绪。节奏型伴奏虽然看似简单，但要想在伴奏中运用得好，则非常考验演奏者的综合能力。对于初学者来说，可以先掌握一些相对比较简单、易上手的伴奏型来进行伴奏，以烘托歌（乐）曲情绪，所演奏的音符是左手和弦中的任意两个构成音。常见的伴奏型会有以下几种（以《小星星》为例）：

① X X X X ｜ ② 0 X X X ｜ ③ 0 X 0 X ｜

♪ 谱例22：

小星星
伴奏版

法国民歌
朴宇涵编配

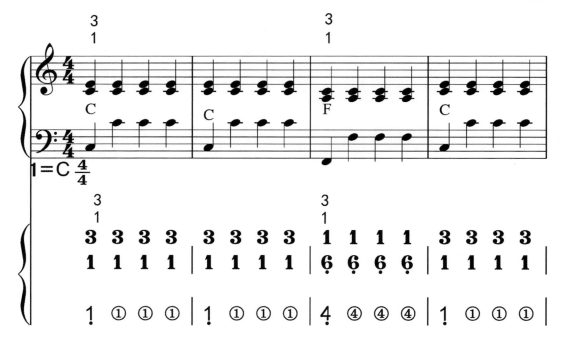

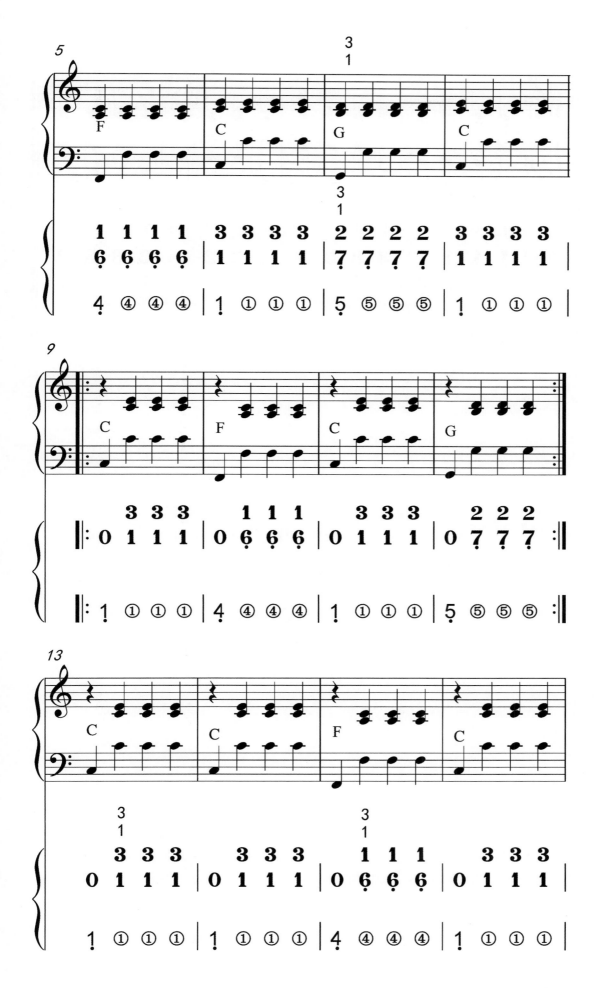

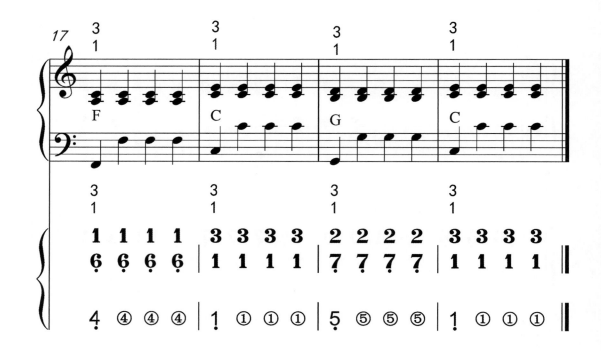

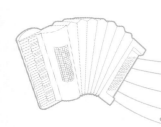

第八章　手风琴曲目精选

祝你生日快乐
伴奏版

P. S. 希尔、M. J. 希尔　曲

朴宇涵　编配

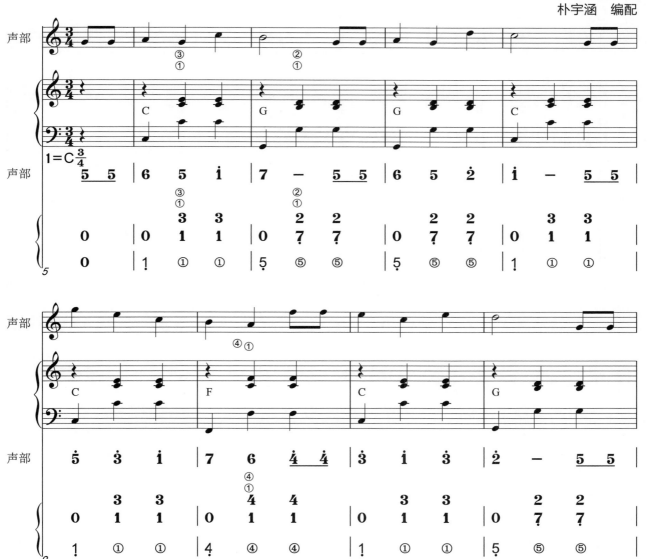

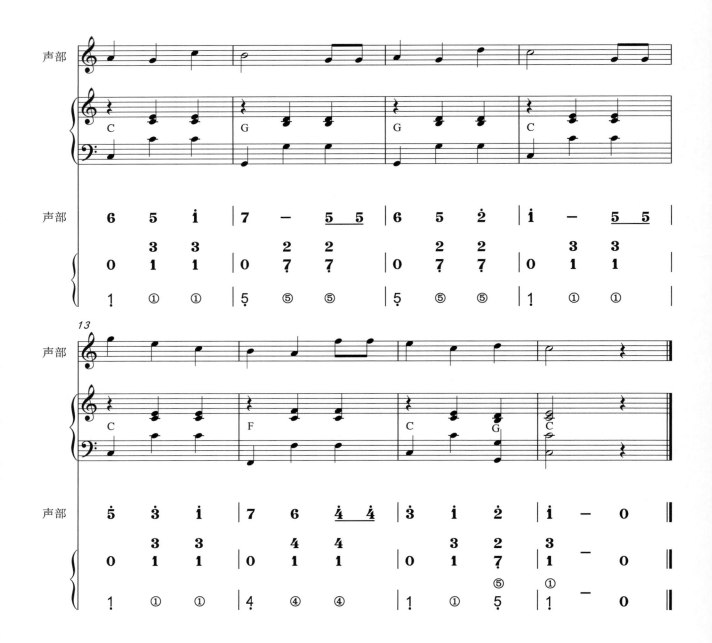

祝你生日快乐
独奏版

P. S. 希尔、M. J. 希尔　曲

朴宇涵　编配

雪绒花

——美国电影《音乐之声》插曲
伴奏版

[美] 理查德·罗杰斯　曲

朴宇涵　编配

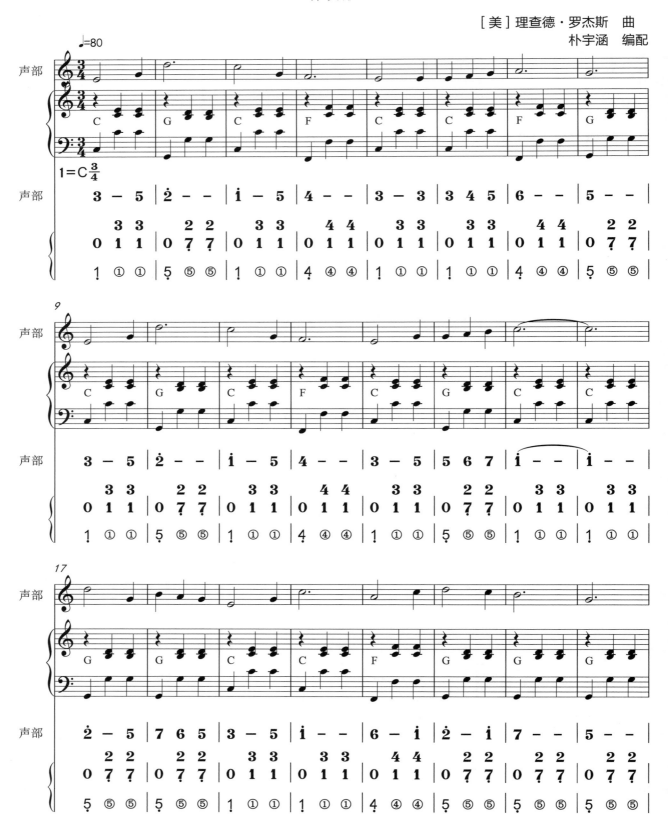

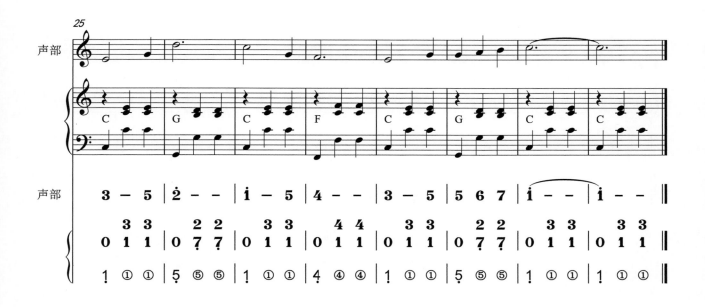

雪绒花

——美国电影《音乐之声》插曲
独奏版

[美] 理查德·罗杰斯　曲
朴宇涵　编配

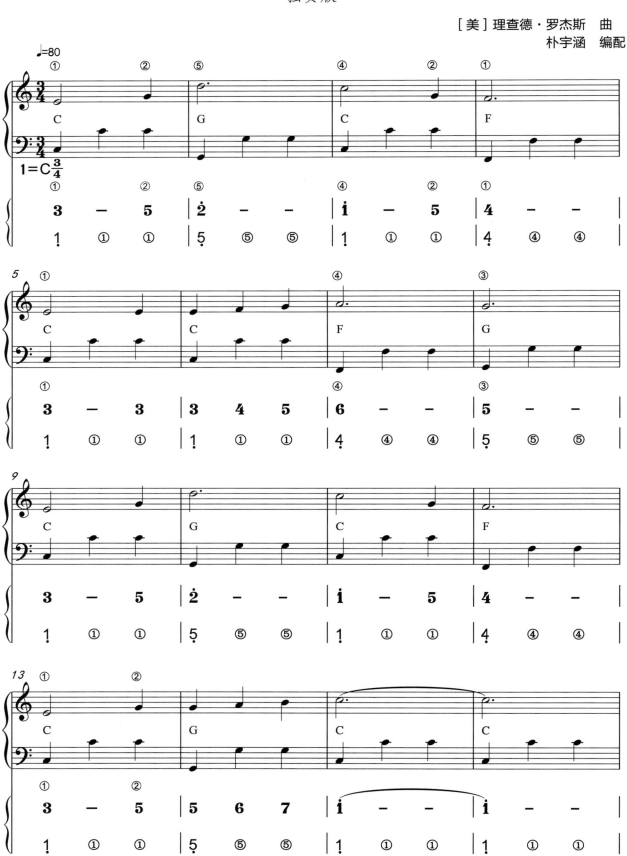

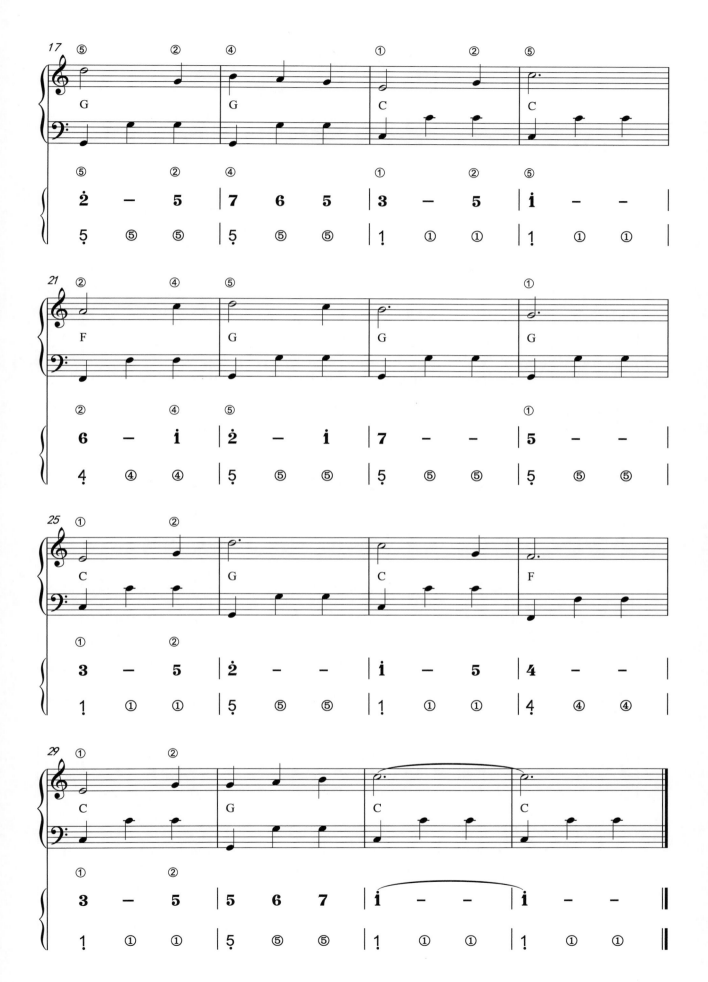

红河谷
伴奏版

加拿大民歌
朴宇涵编配

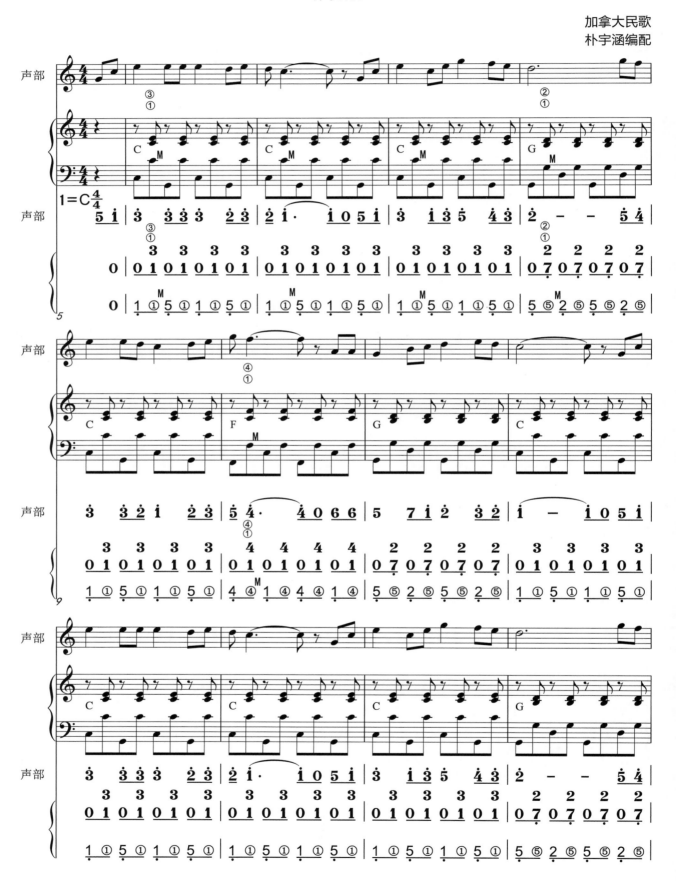

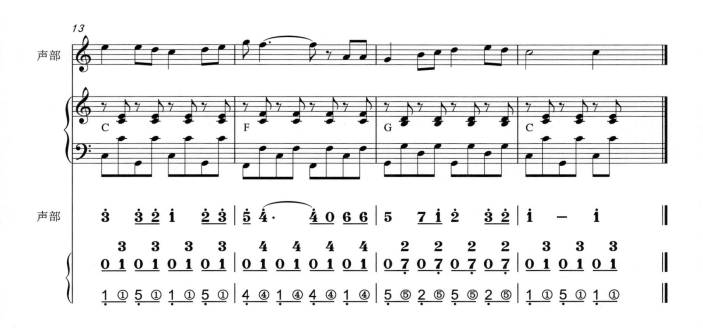

红河谷

独奏版

加拿大民歌
朴宇涵编配

小圆舞曲
伴奏版

佚名 曲

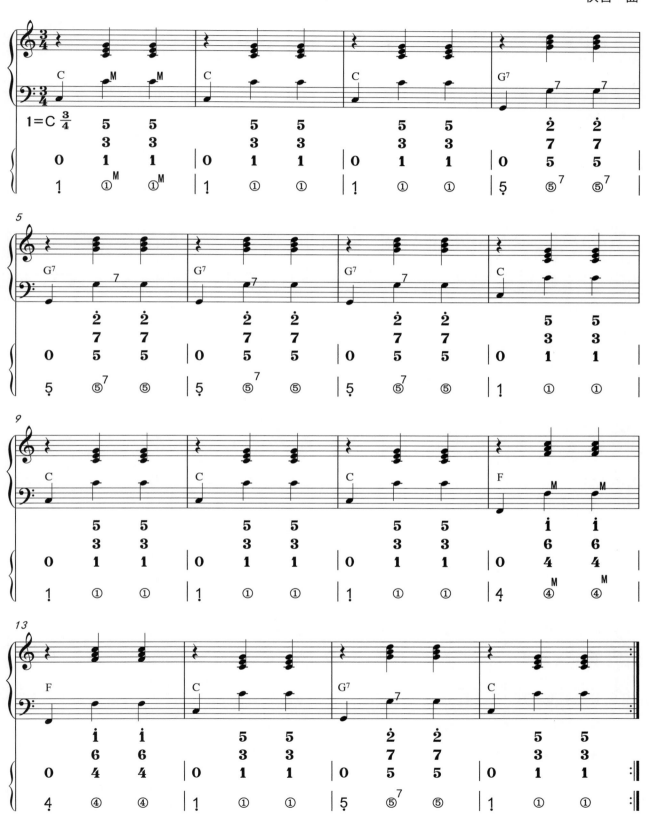

小圆舞曲

独奏版

佚名 曲

啊，朋友再见

——南斯拉夫电影《桥》插曲
伴奏版

意大利民歌
朴宇涵编配

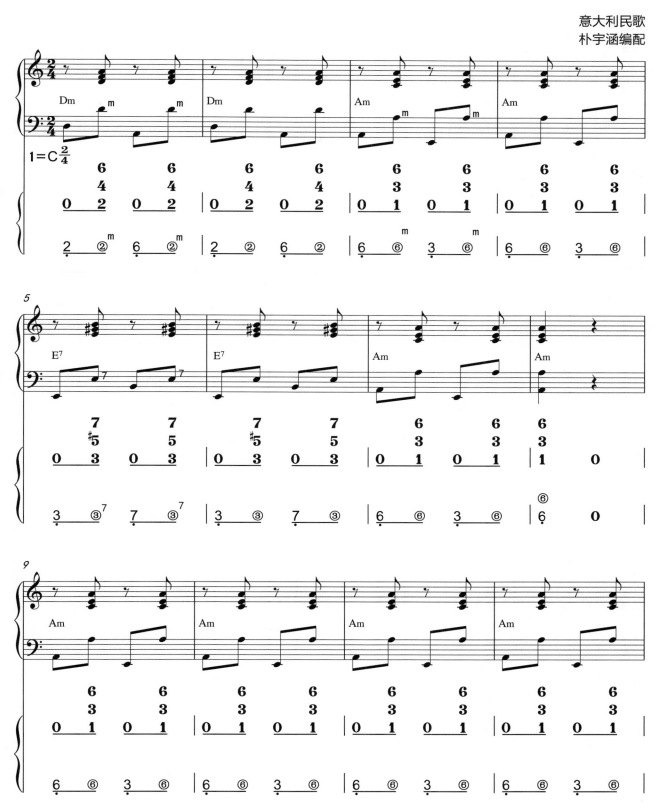

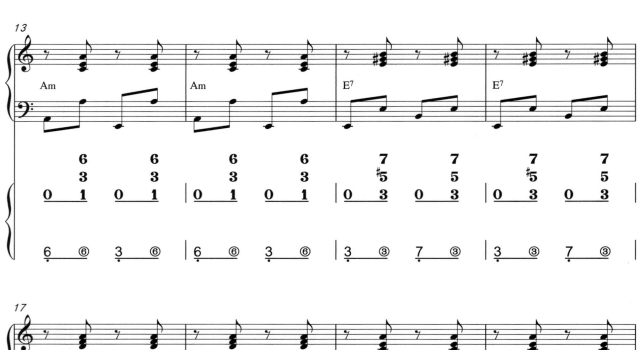

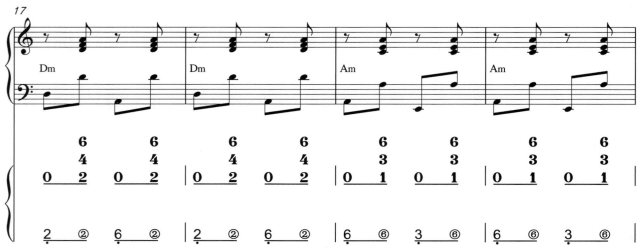

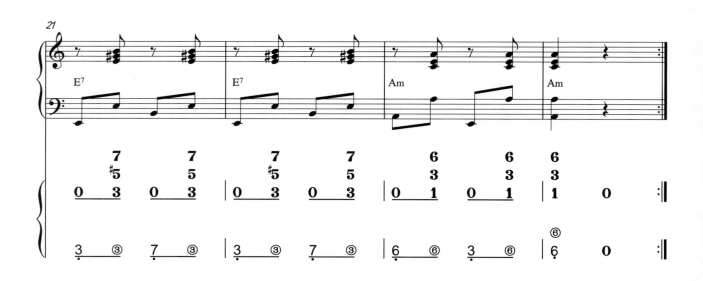

啊，朋友再见

——南斯拉夫电影《桥》插曲
独奏版

意大利民歌
朴宇涵编配

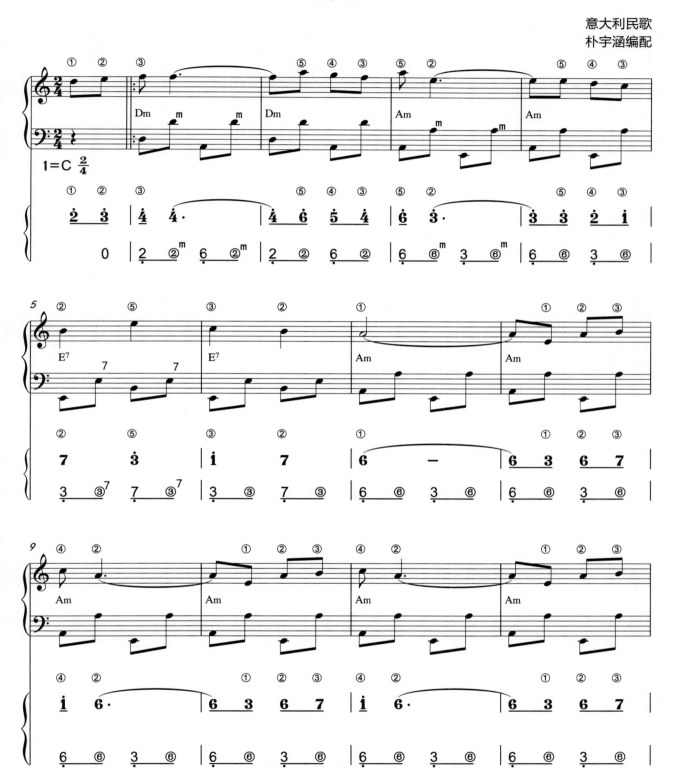

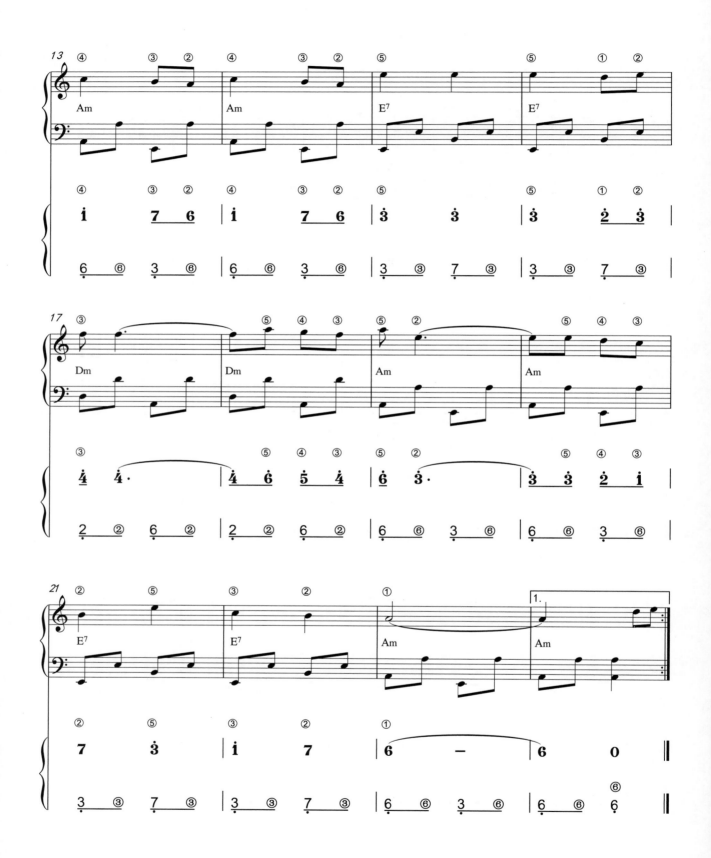

阿里郎
伴奏版

朝鲜民歌
朴宇涵编配

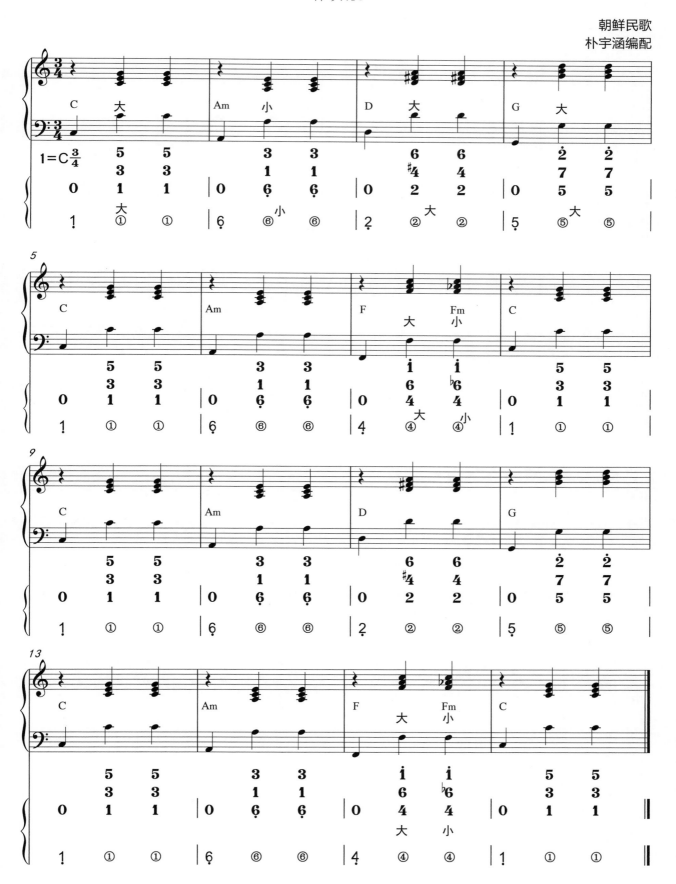

阿里郎
独奏版

朝鲜民歌
朴宇涵编配

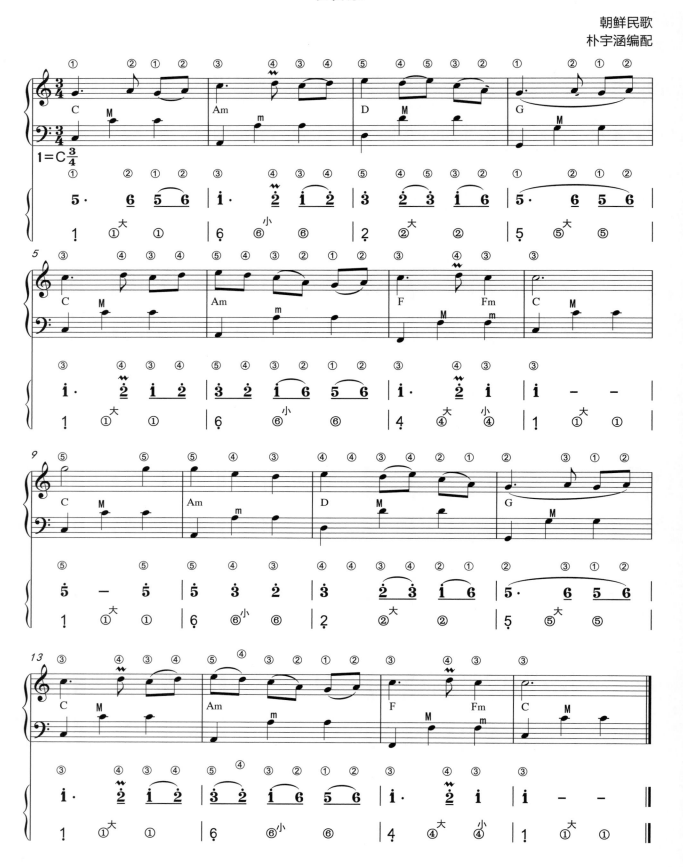

莫斯科郊外的晚上

伴奏版

[苏] 索洛维耶夫·谢多伊 曲

朴宇涵 编配

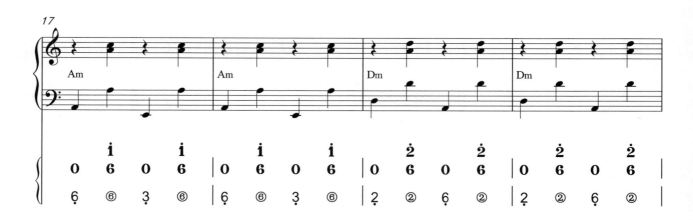

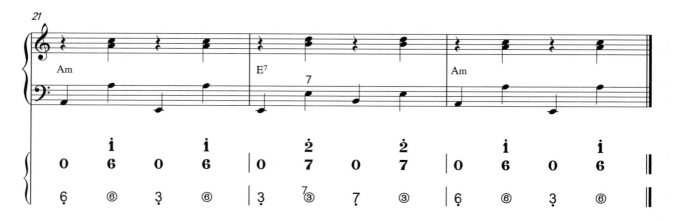

莫斯科郊外的晚上
独奏版

[苏] 索洛维耶夫·谢多伊　曲
朴宇涵　编配

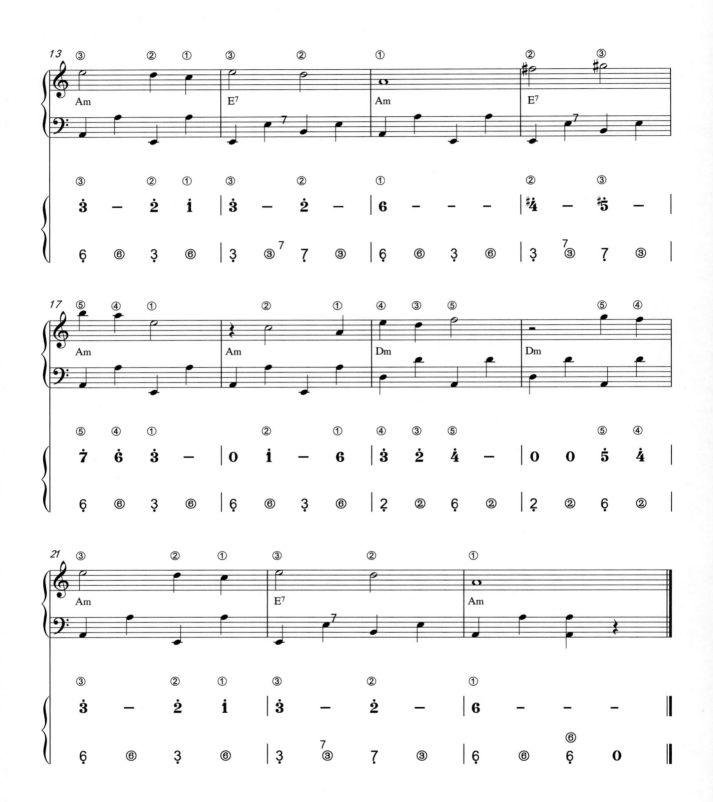

友谊地久天长

独奏版

苏格兰民歌
朴宇涵编配

贝加尔湖畔
独奏版

李健　曲
朴宇涵　编配

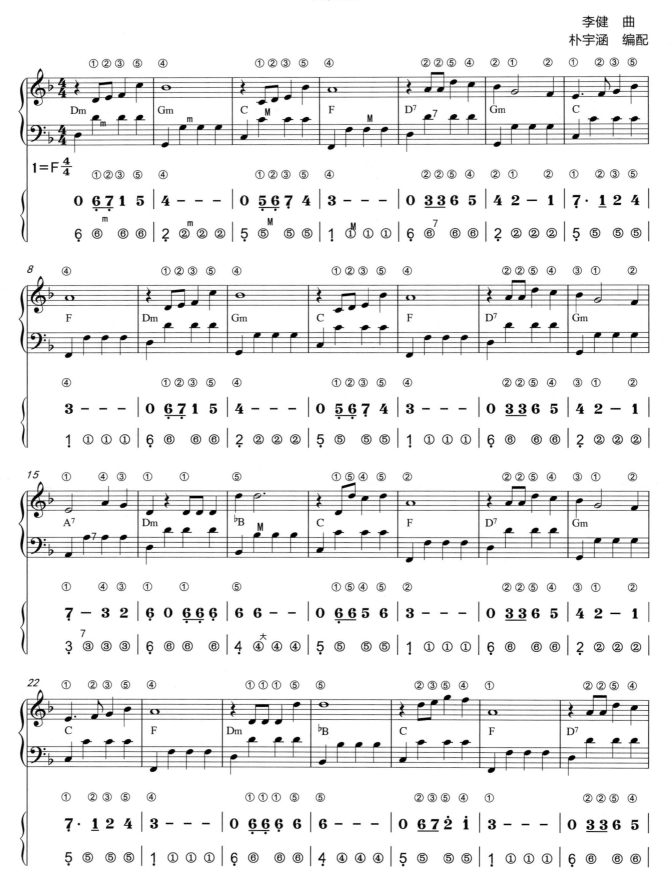

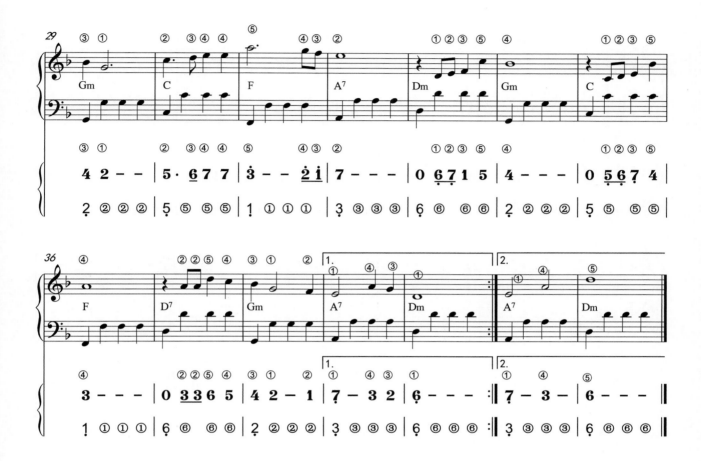

小白船

独奏版

朝鲜童谣
朴宇涵编配

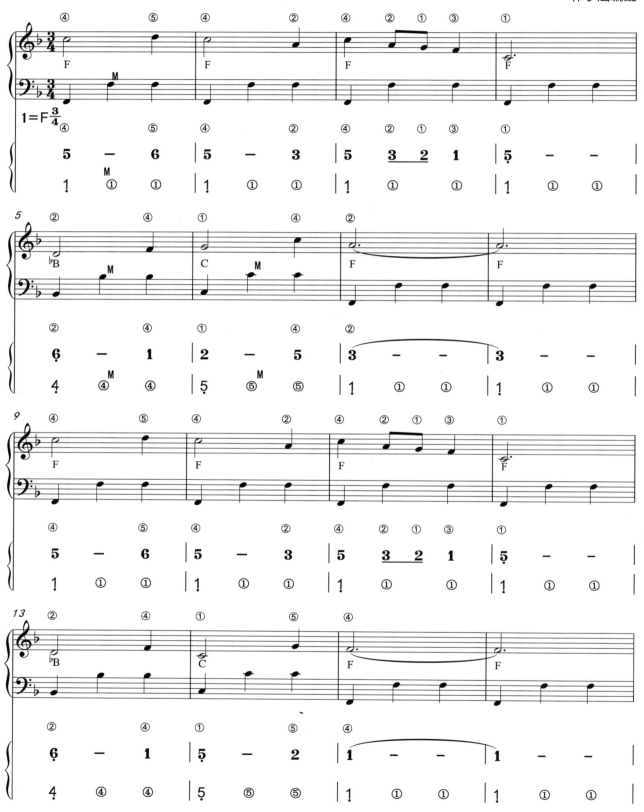

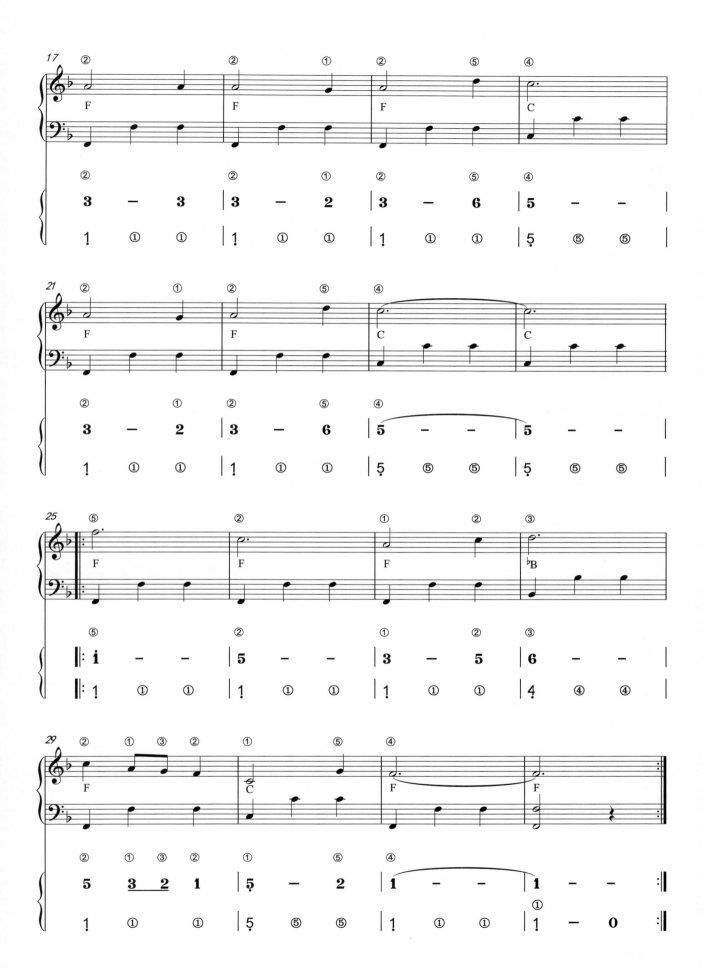

天 边
独奏版

乌兰托嘎 曲
朴宇涵 编配

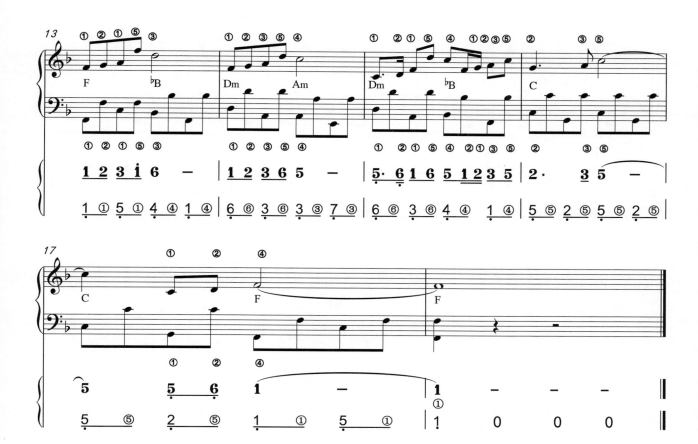

布谷鸟

安子 曲
朴宇涵 编配

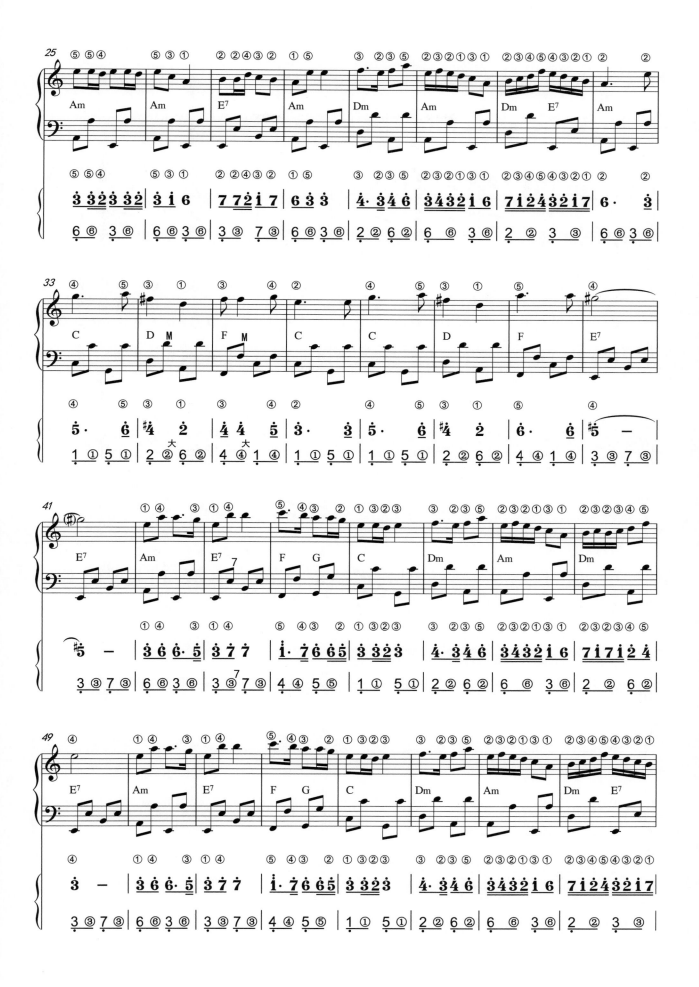

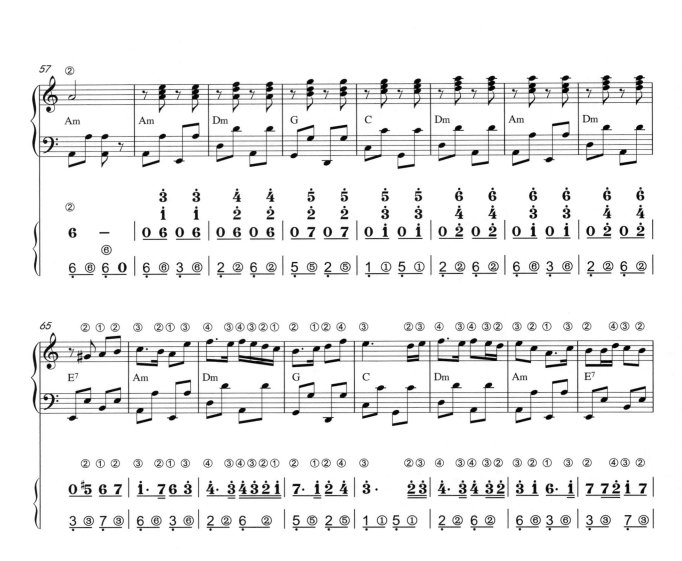

小酸梅果

俄罗斯民歌
朴宇涵编配

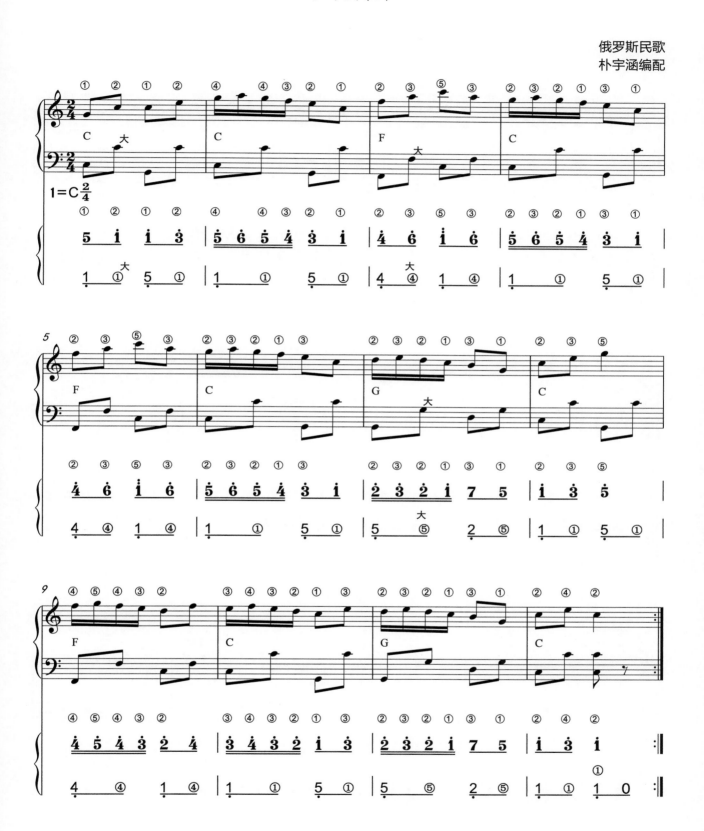

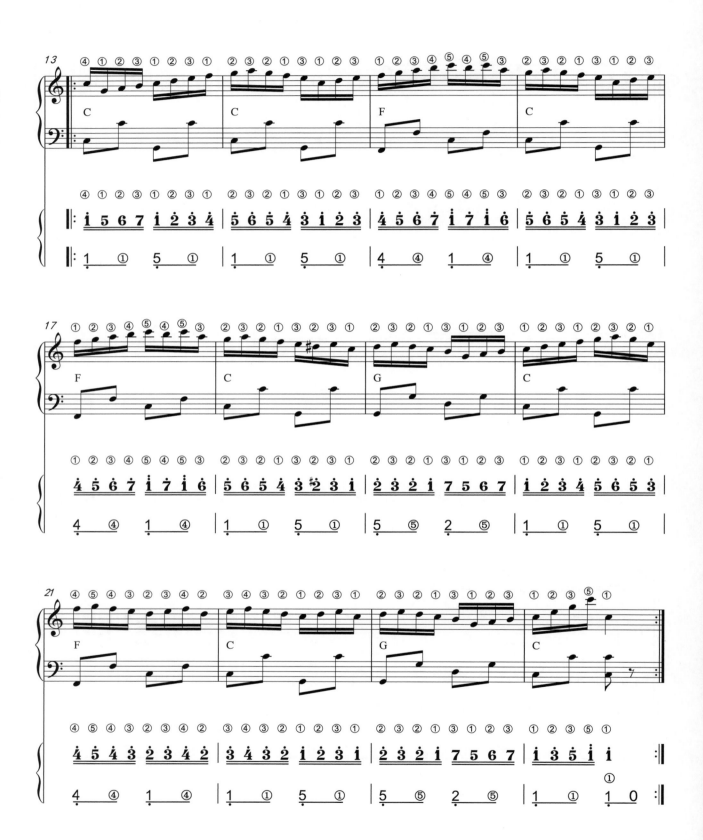

♫ 超易上手——手风琴入门教程

送 别

<div align="right">

约翰·庞德·奥特威 曲

朴宇涵 编配

</div>

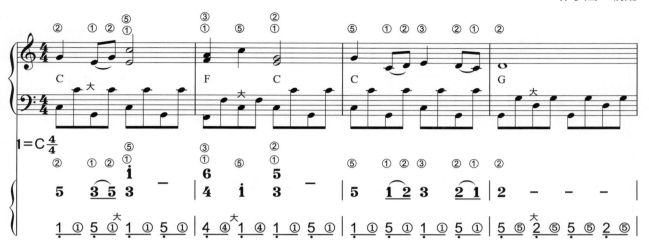

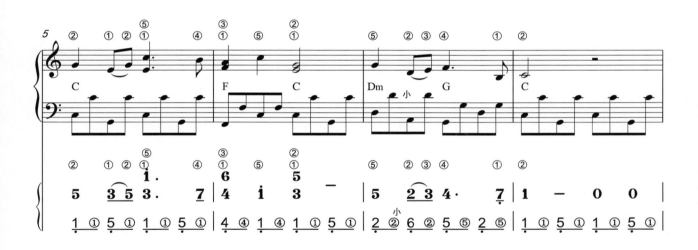

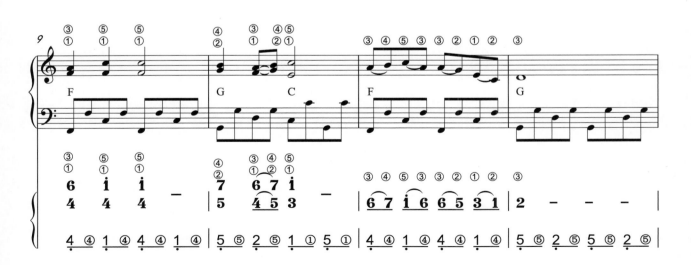

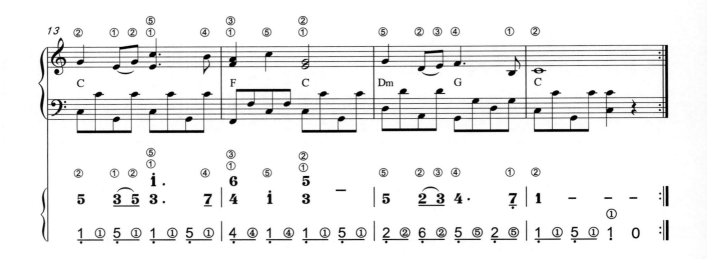

♪超易上手——手风琴入门教程

我和我的祖国

秦咏诚　曲
朴宇涵　编配

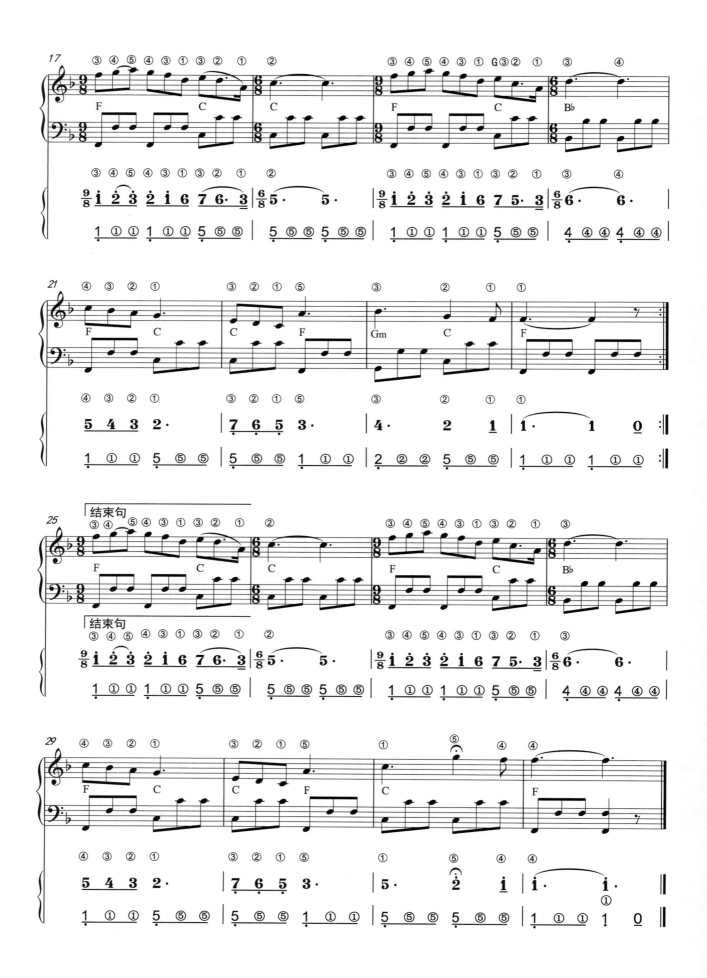

山楂树

俄罗斯民歌
朴宇涵编配

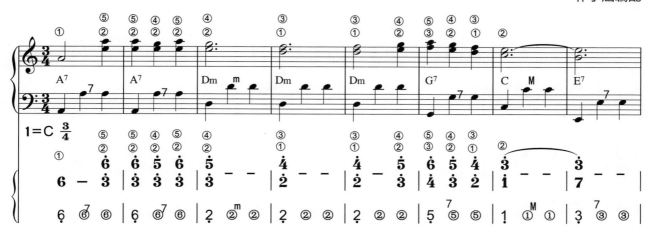

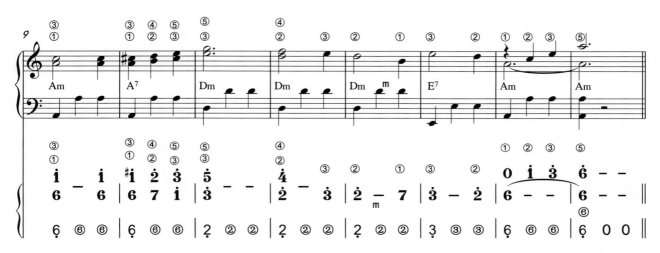

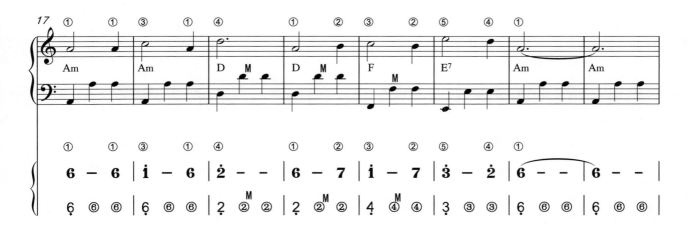

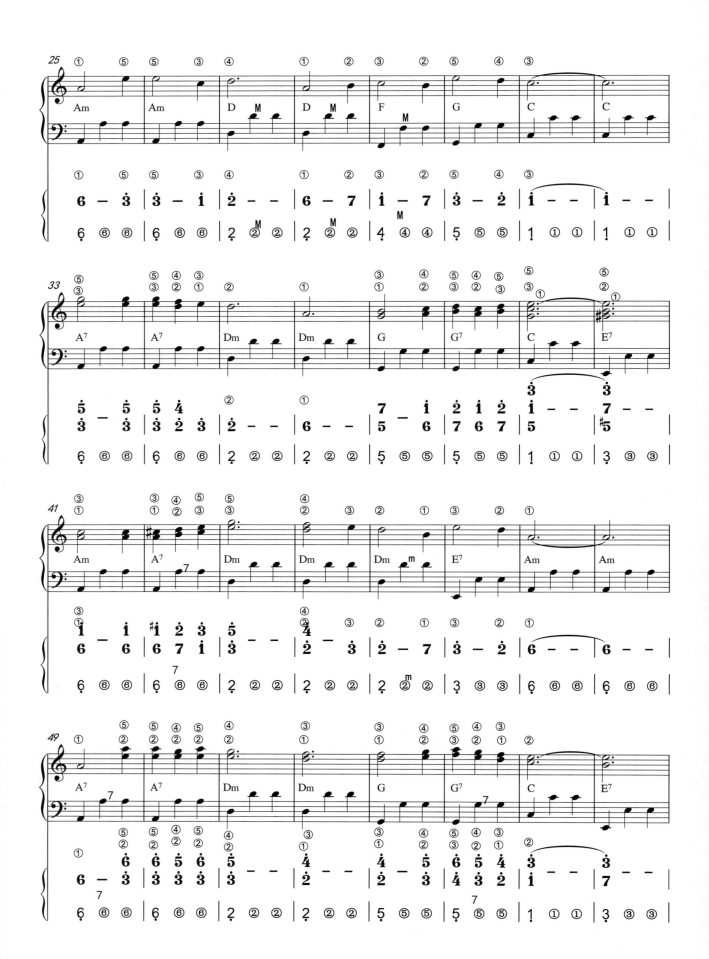

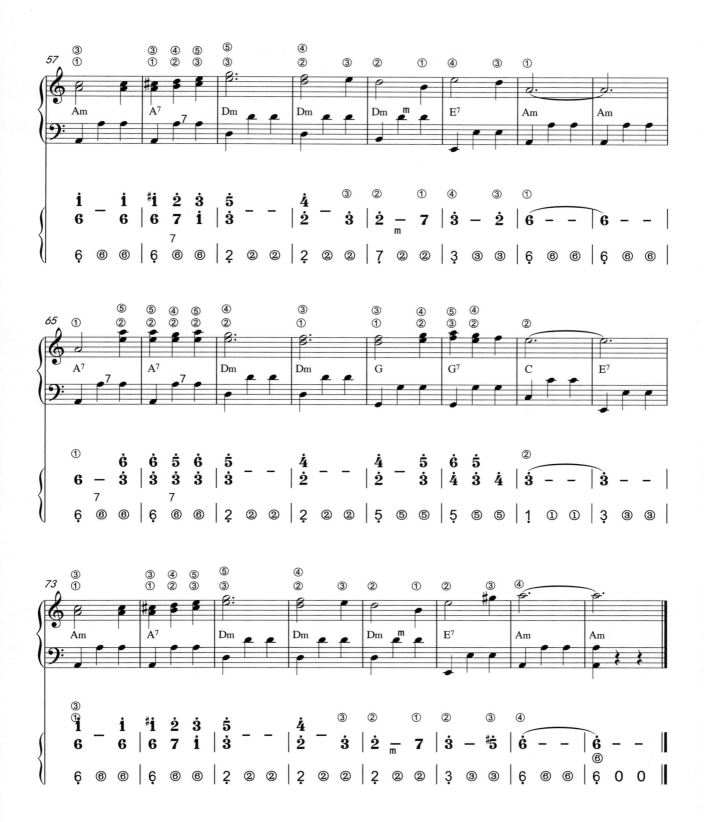

只要妈妈露笑脸
独奏版

朝鲜民歌
朴宇涵编配

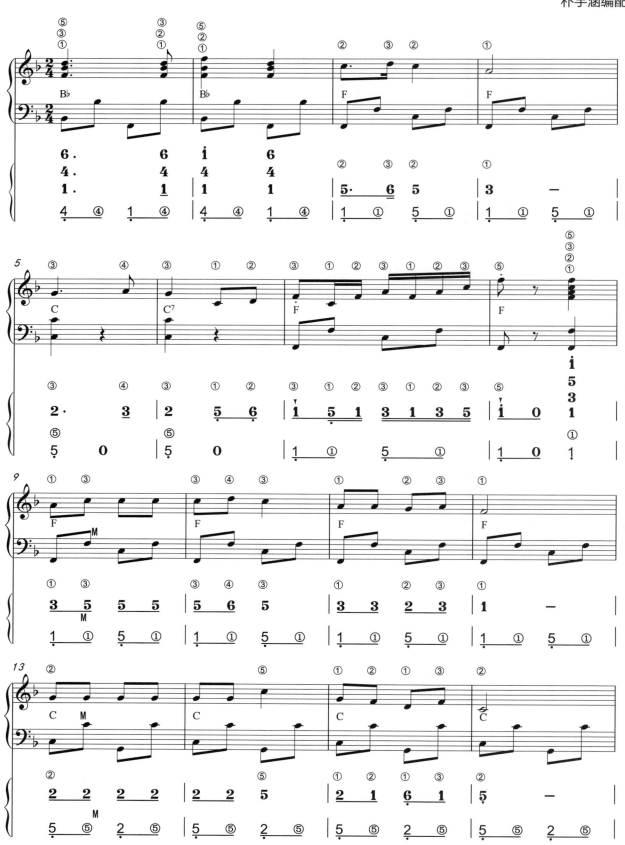

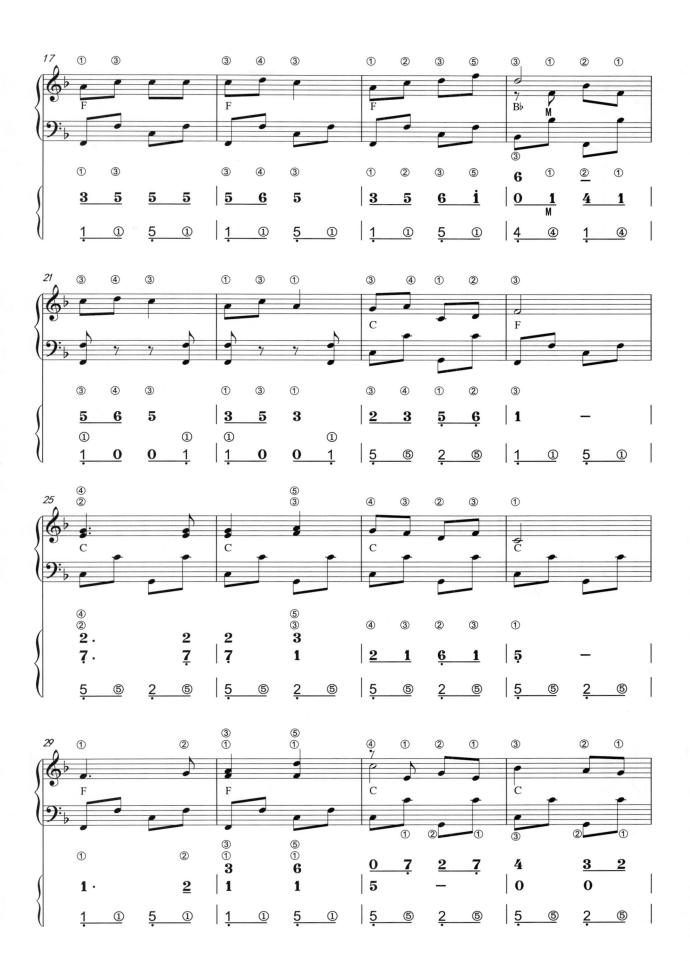

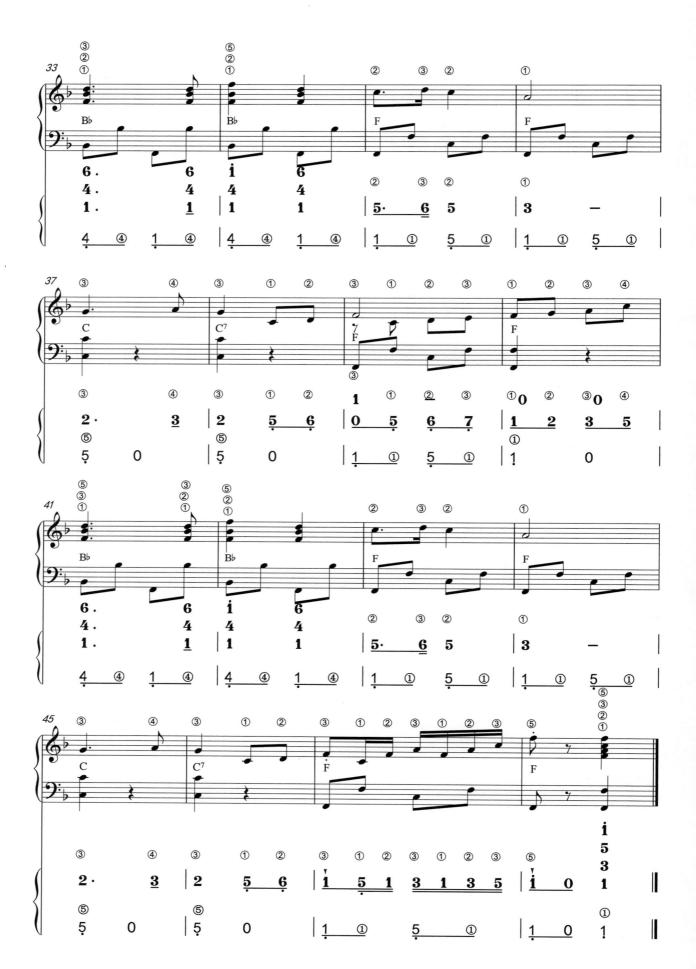

万水千山总是情

顾嘉辉 曲
朴宇涵 编配

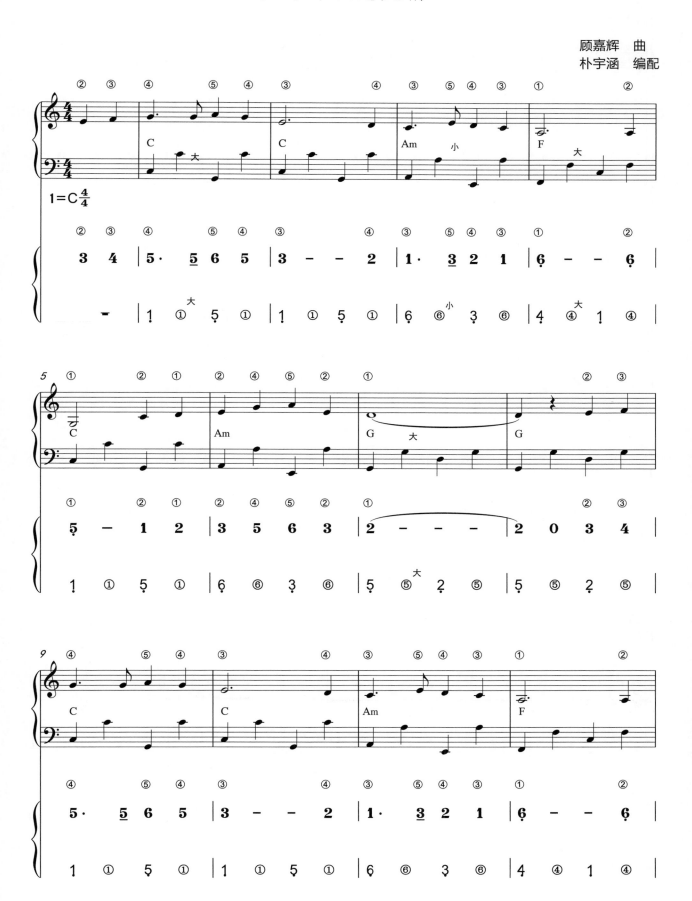

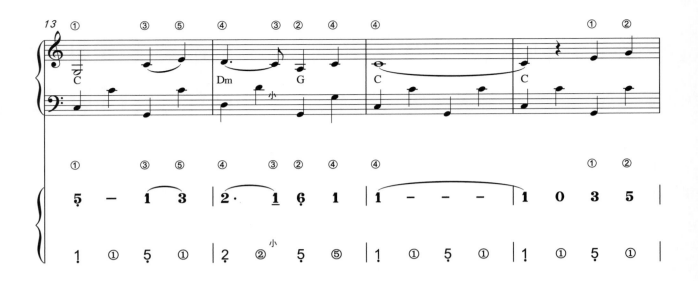

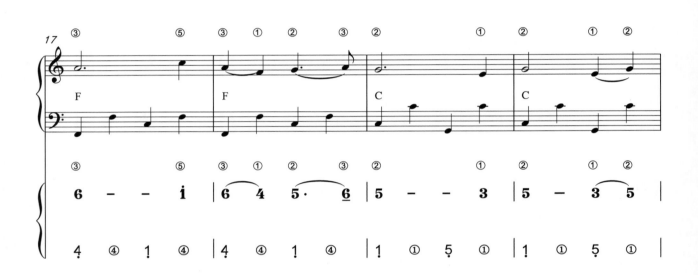

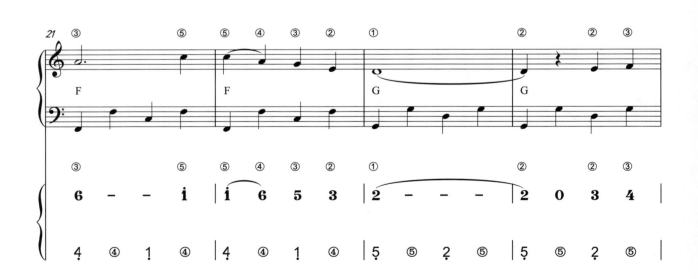

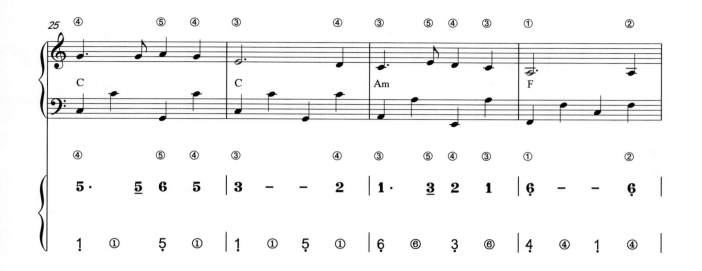

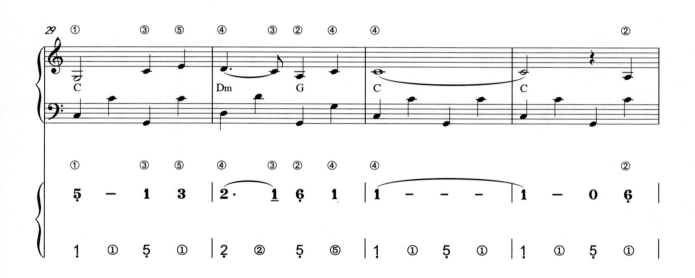

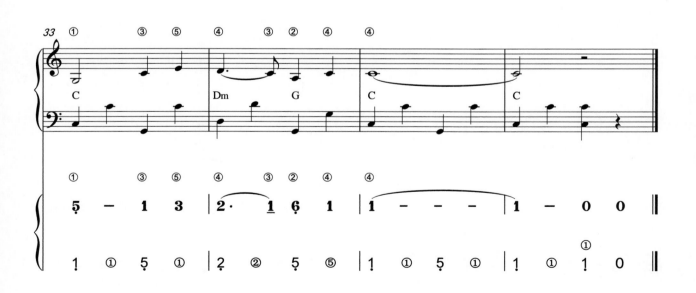

这世界那么多人

<div align="right">

Akiyama Sayuri　曲

朴宇涵　编配

</div>

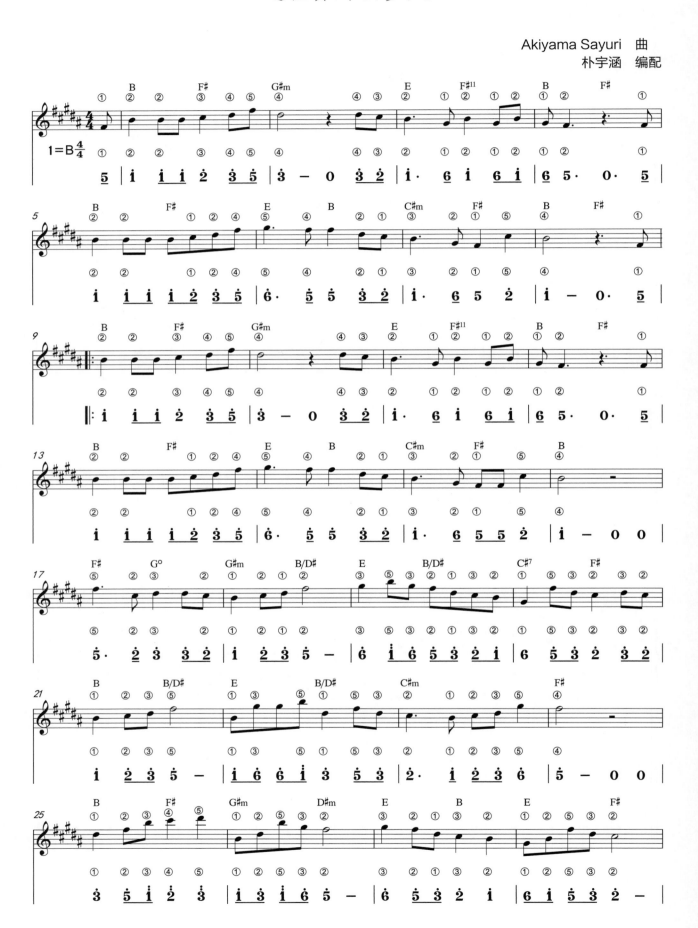

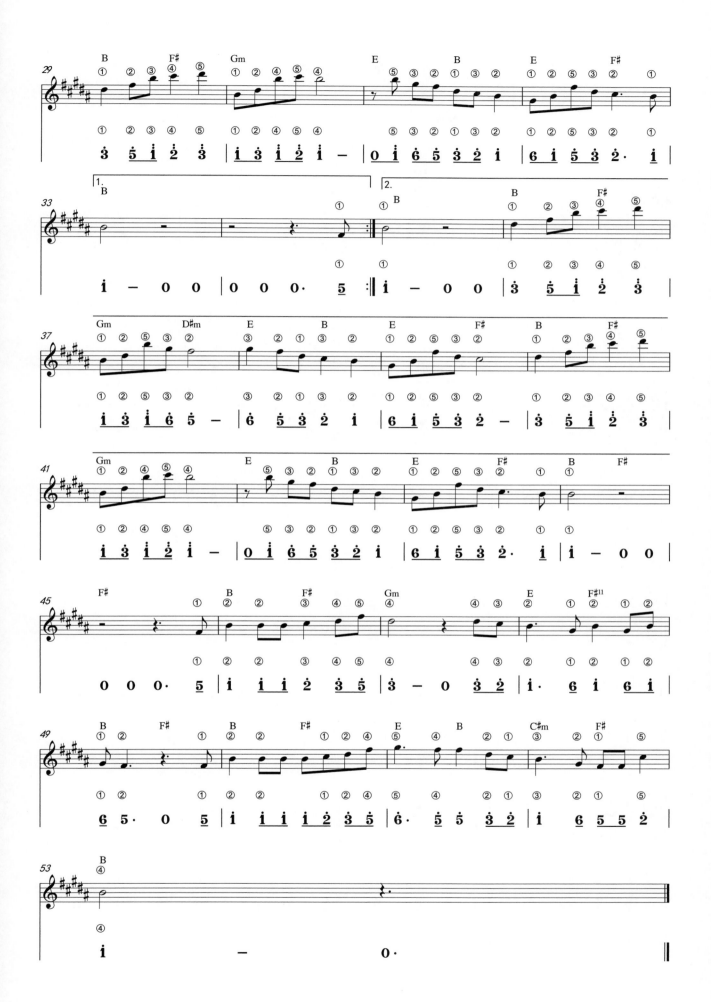

萱草花

<div align="right">

Akiyama Sayuri　曲

朴宇涵　编配

</div>

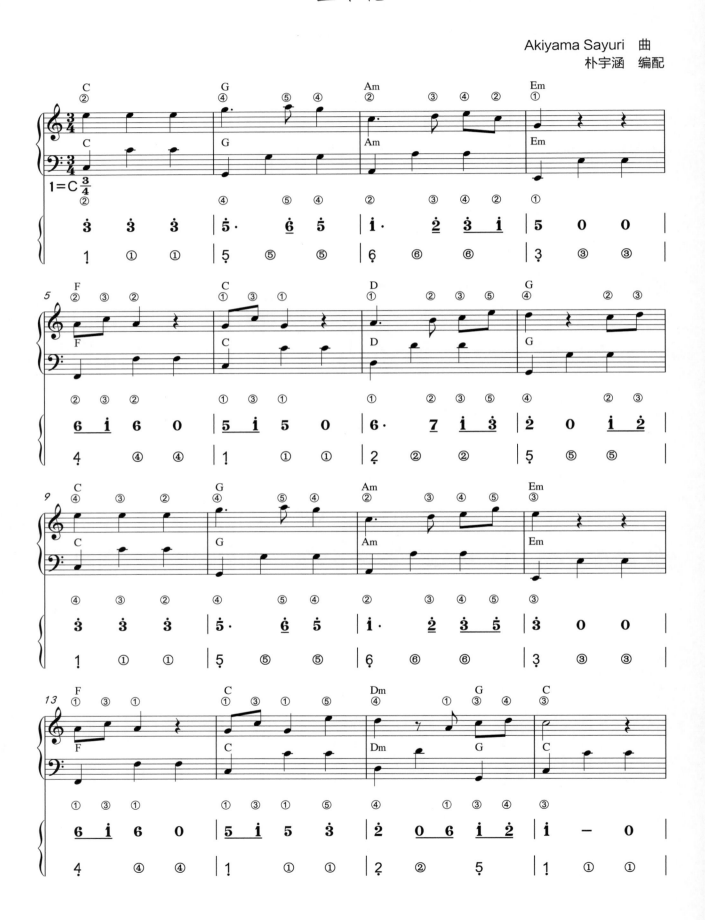

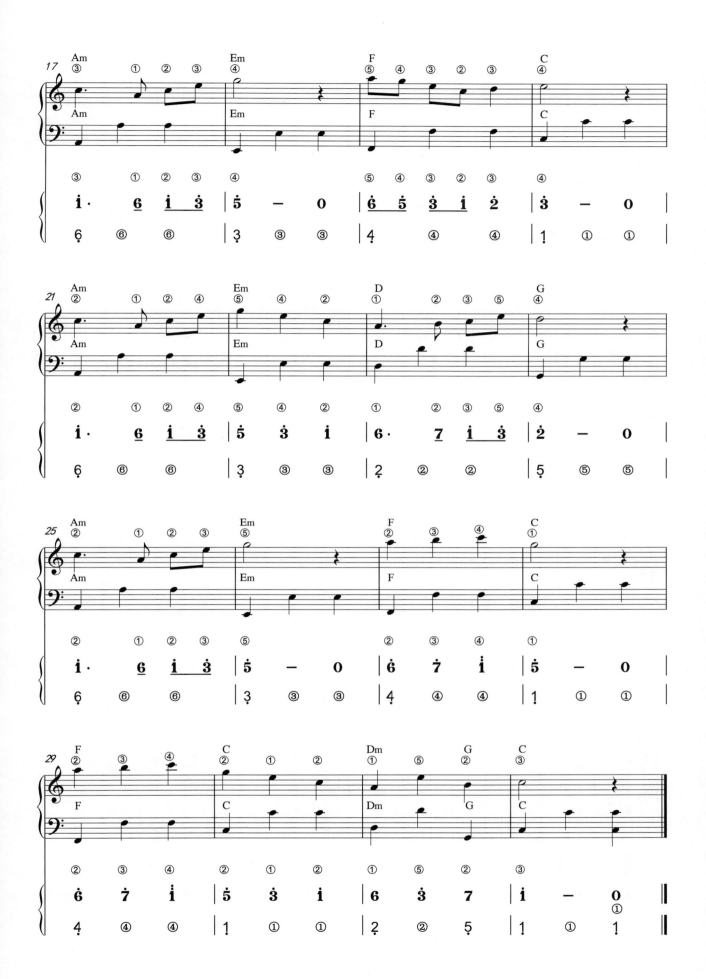

吉尔拉·货郎

新疆民歌
朴宇涵编配

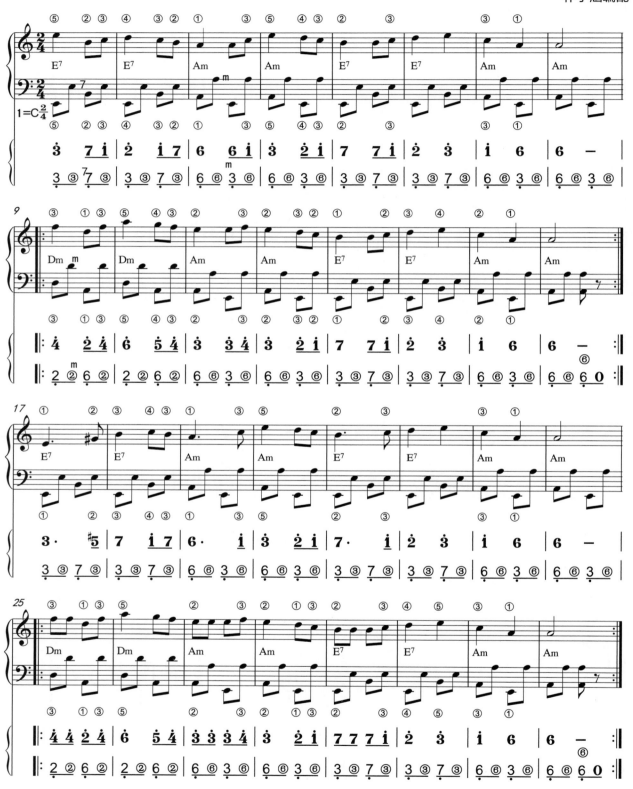

千与千寻

久石让　曲

朴宇涵　编配

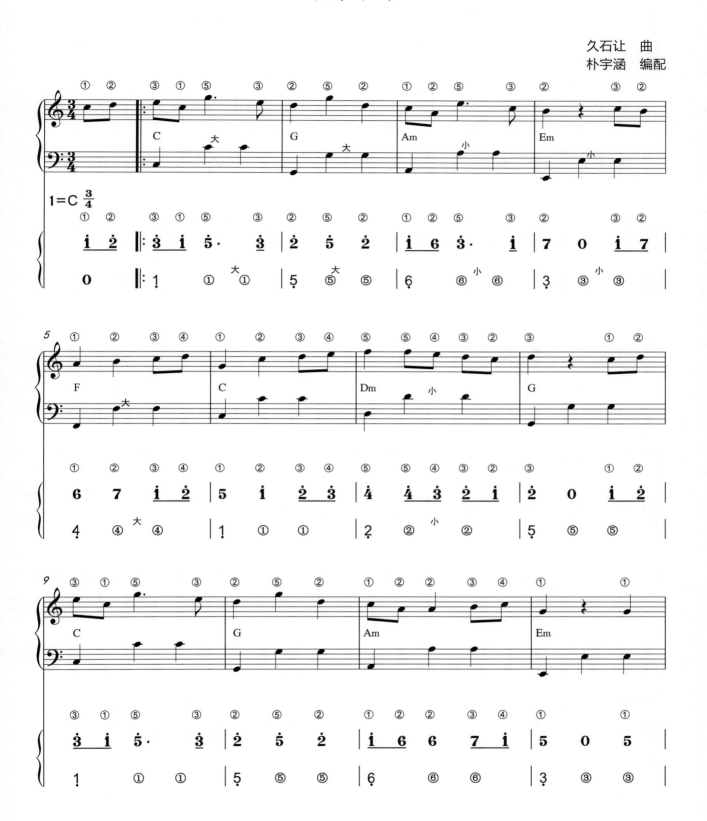

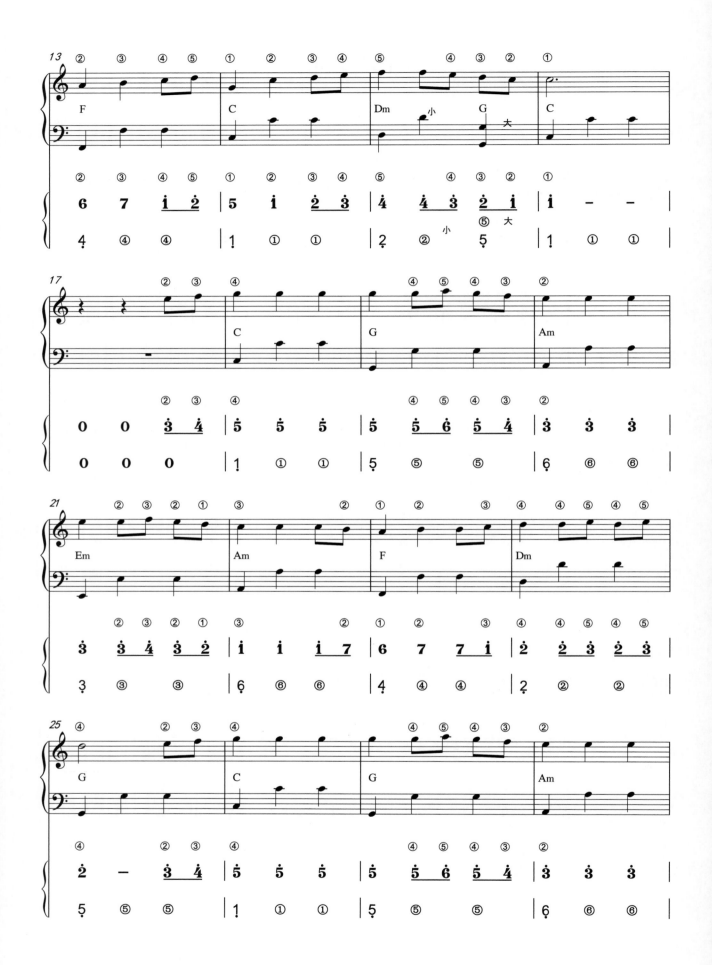

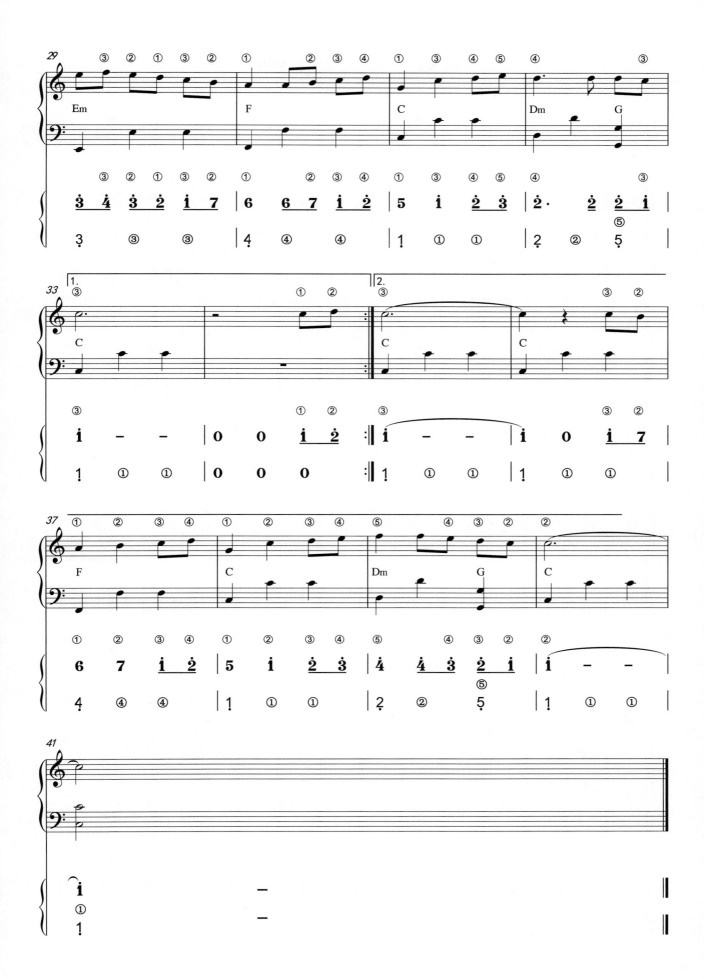

你笑起来真好看

李凯稠　曲
朴宇涵　编配

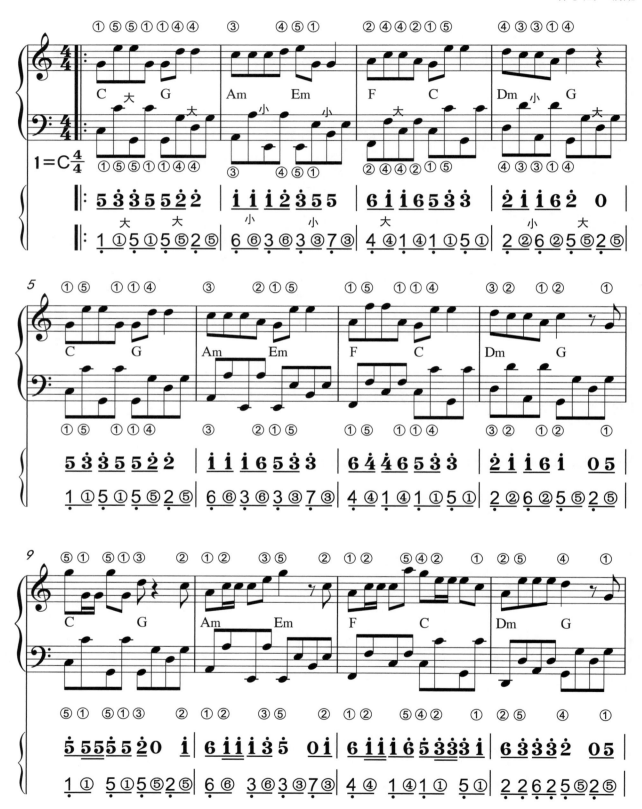

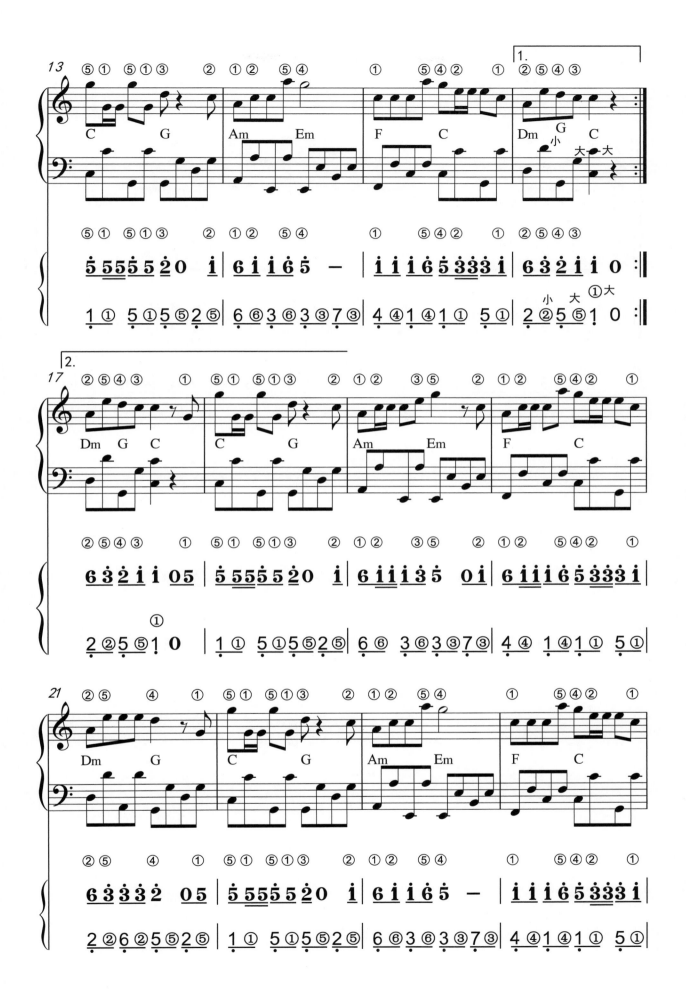

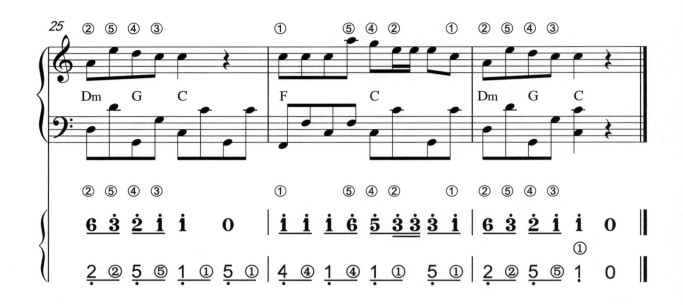

阿里山的姑娘
独奏版

张彻　曲
朴宇涵　编配

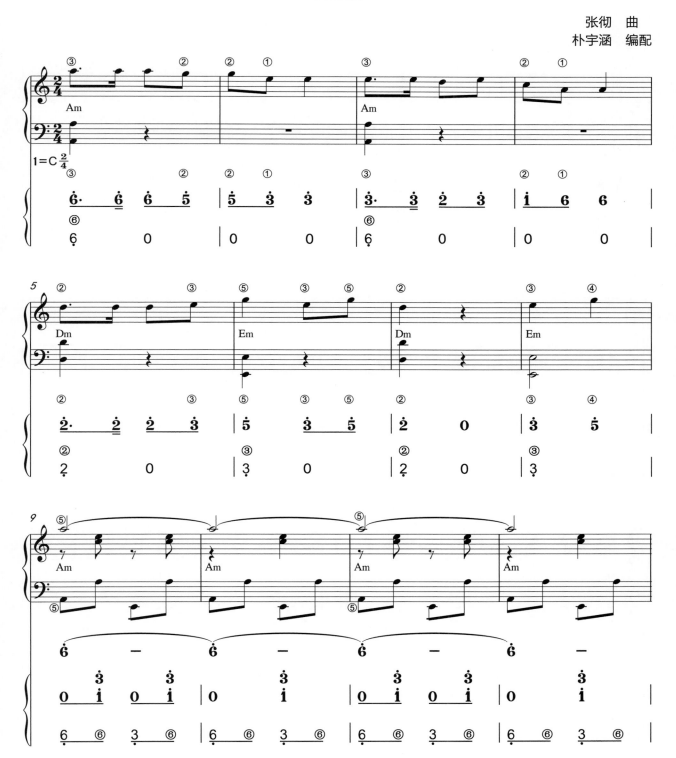

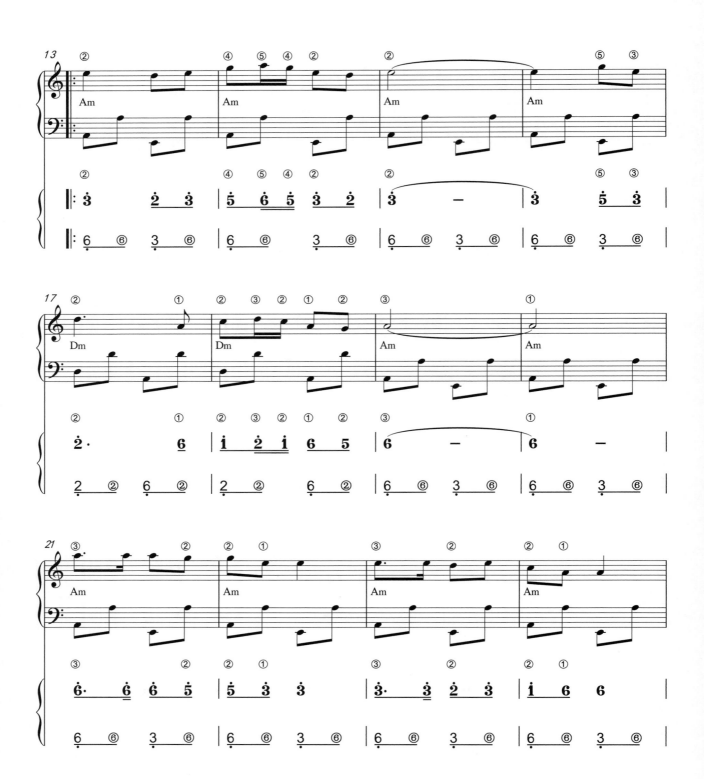

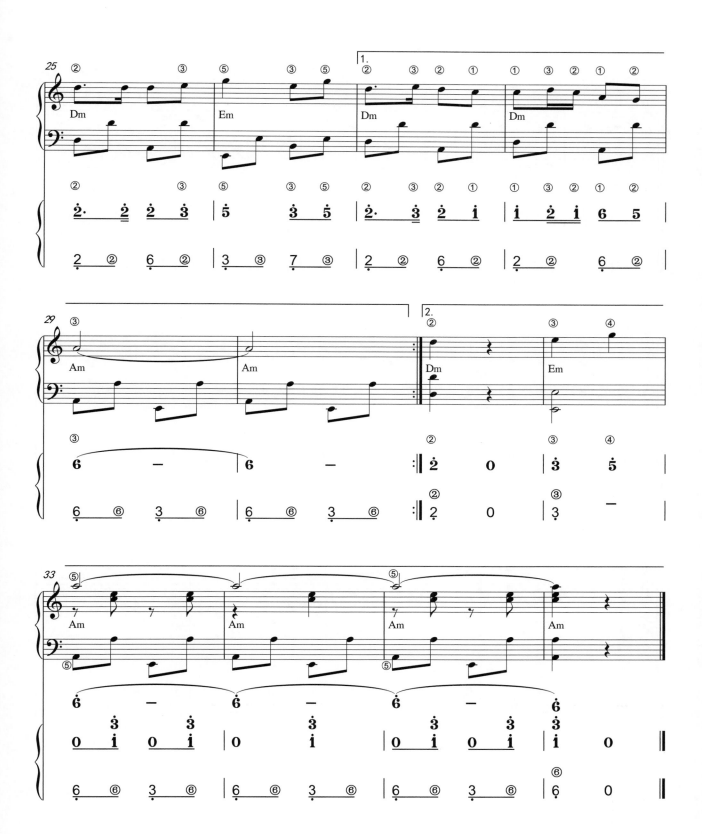

摇篮曲
独奏版

[德]勃拉姆斯　曲

朴宇涵　编配

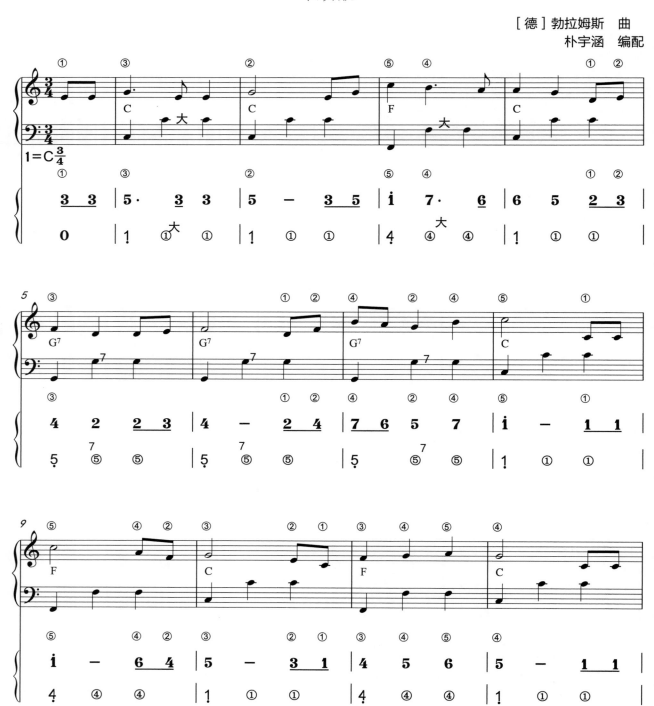

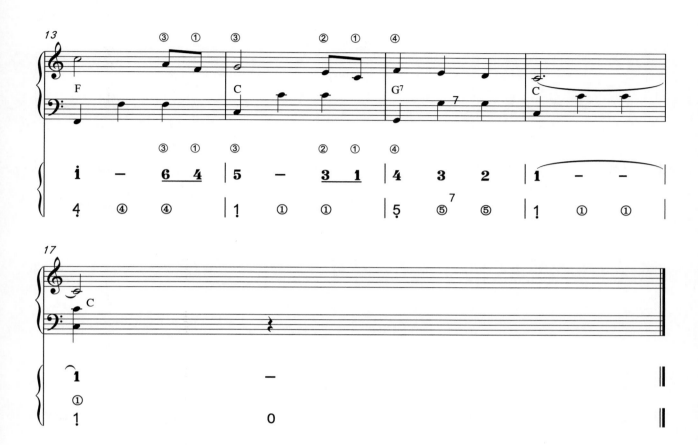

草原上升起不落的太阳

独奏版

美丽其格　曲

朴宇涵　编配

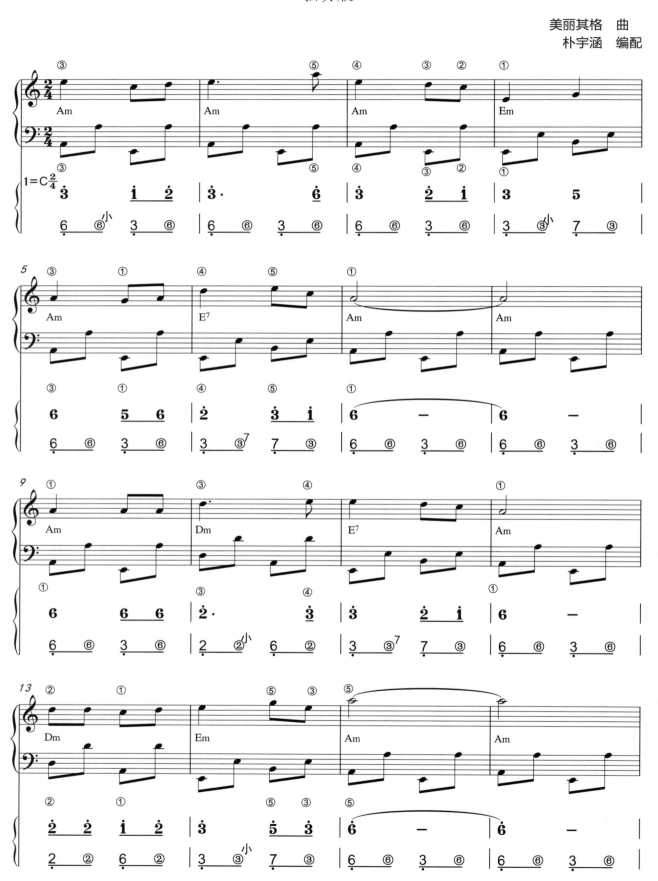

♫ 超易上手——手风琴入门教程

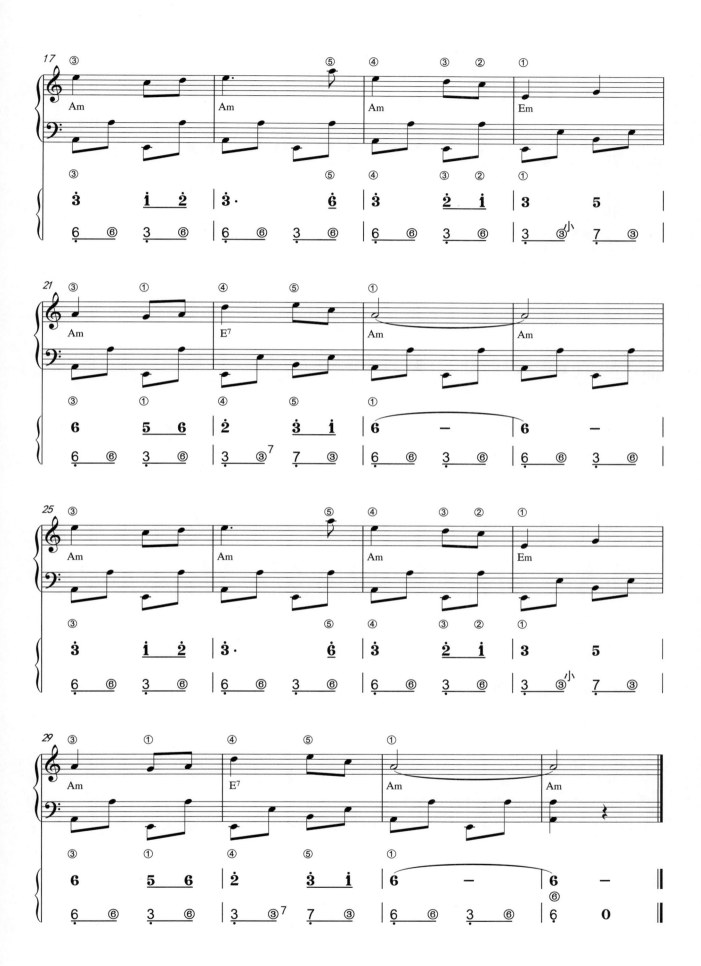

纺织姑娘
伴奏版

俄罗斯民歌
朴宇涵编配

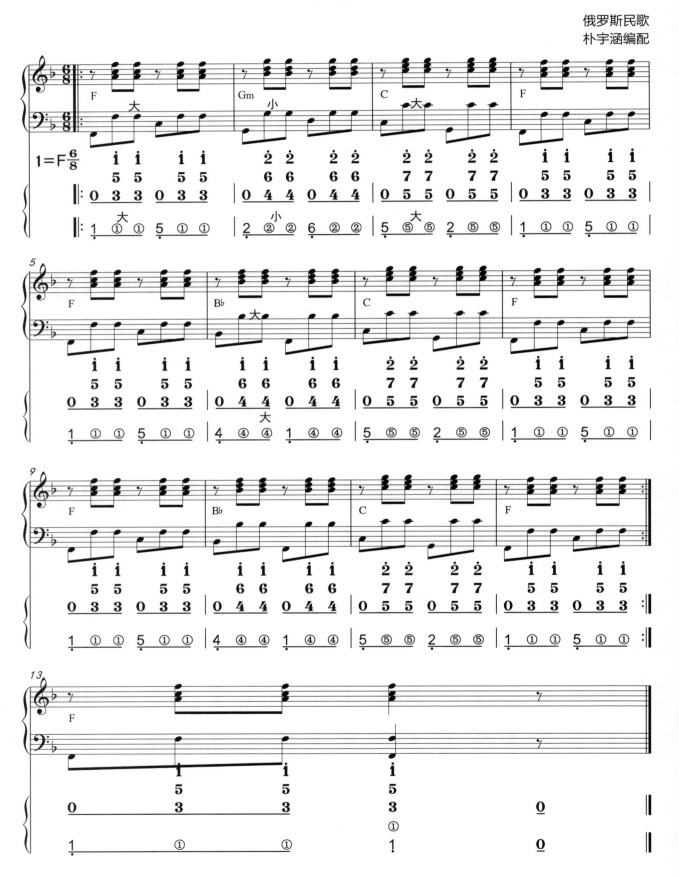

纺织姑娘
独奏版

俄罗斯民歌

朴宇涵编配

歌声与微笑
加花儿版

谷建芬 曲
朴宇涵 编配

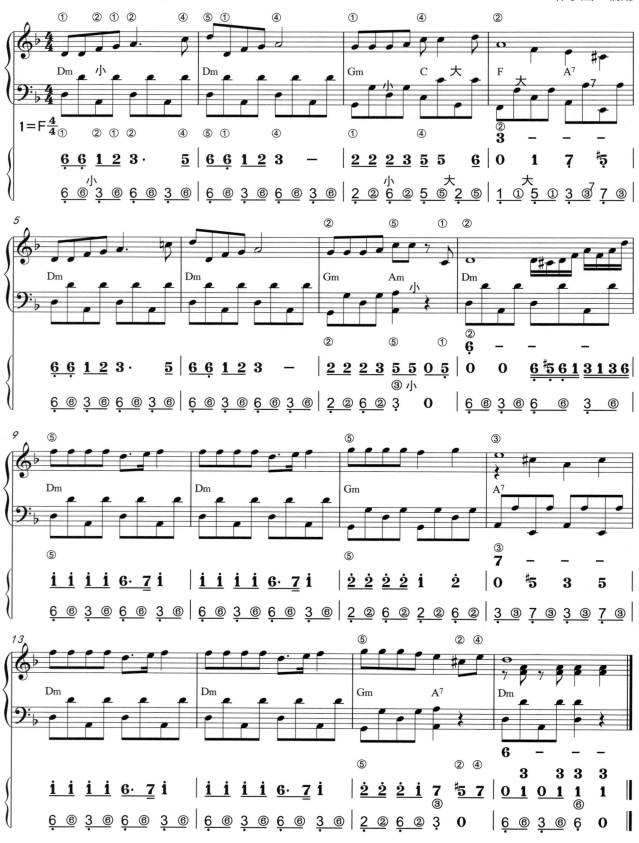

花儿与少年

独奏版

青海民歌
朴宇涵编配

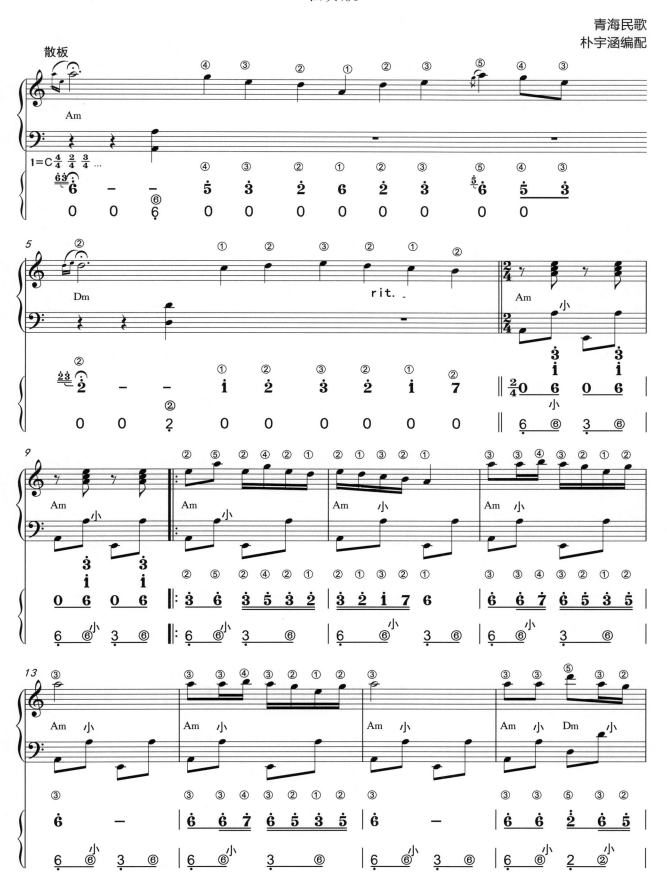

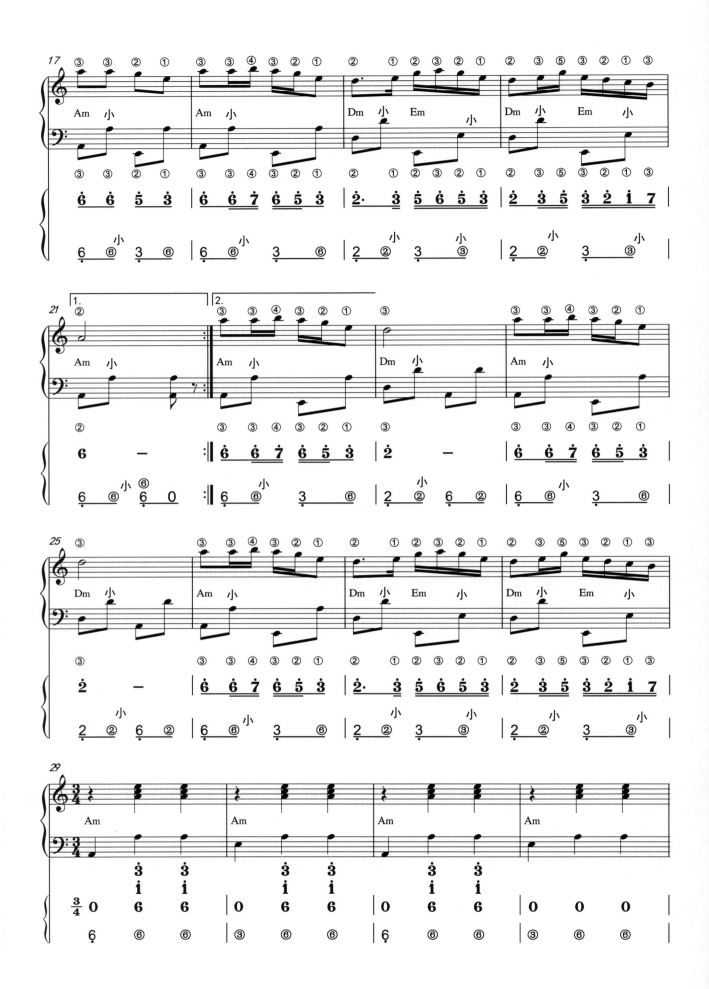

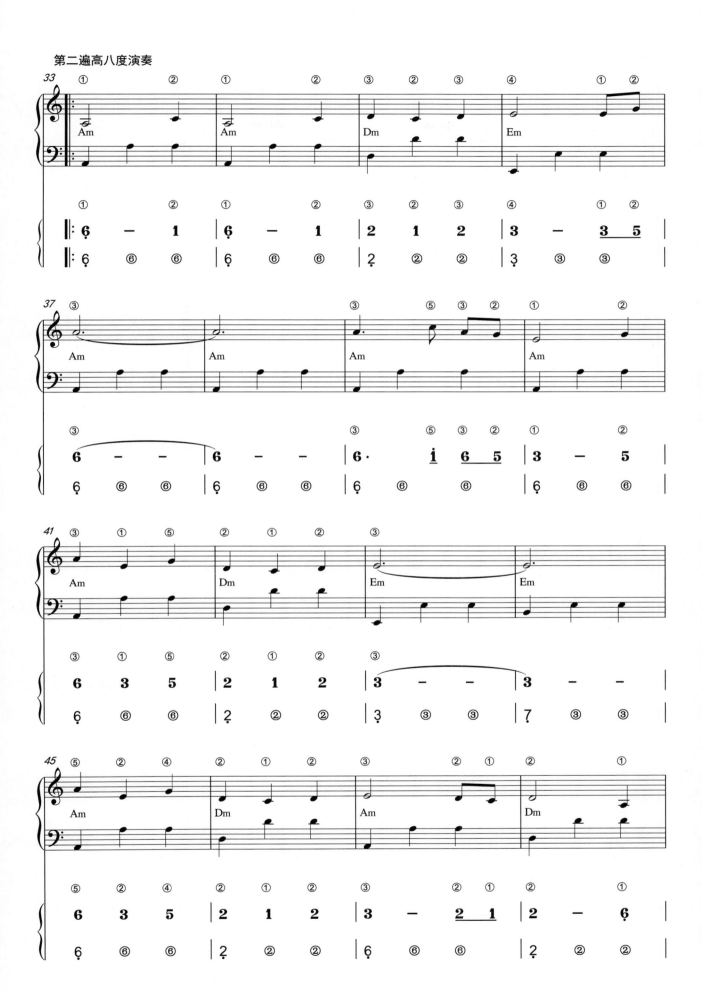

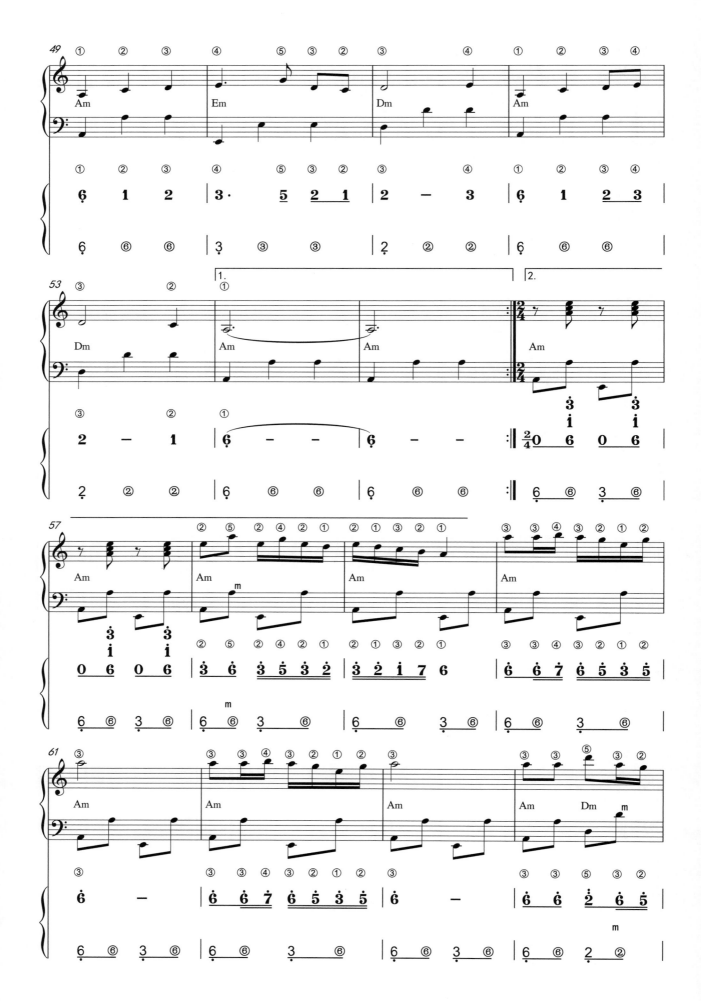

超易上手——手风琴入门教程

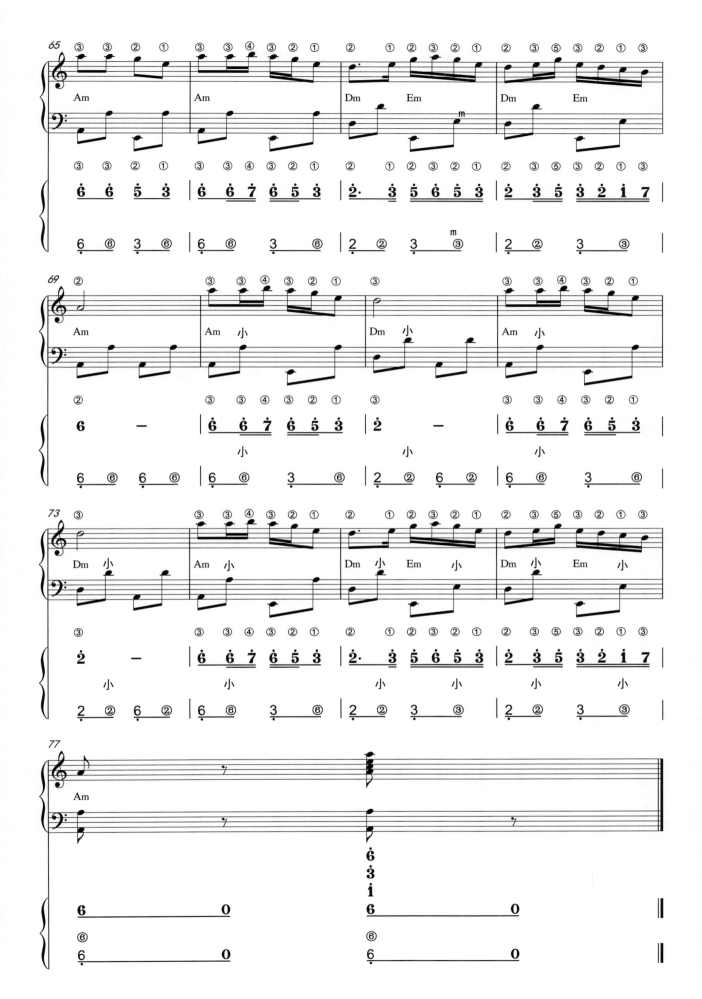

欢乐颂
双音版

[德] 贝多芬　曲

朴宇涵　编配

深深的海洋
独奏版

南斯拉夫民歌
朴宇涵编配

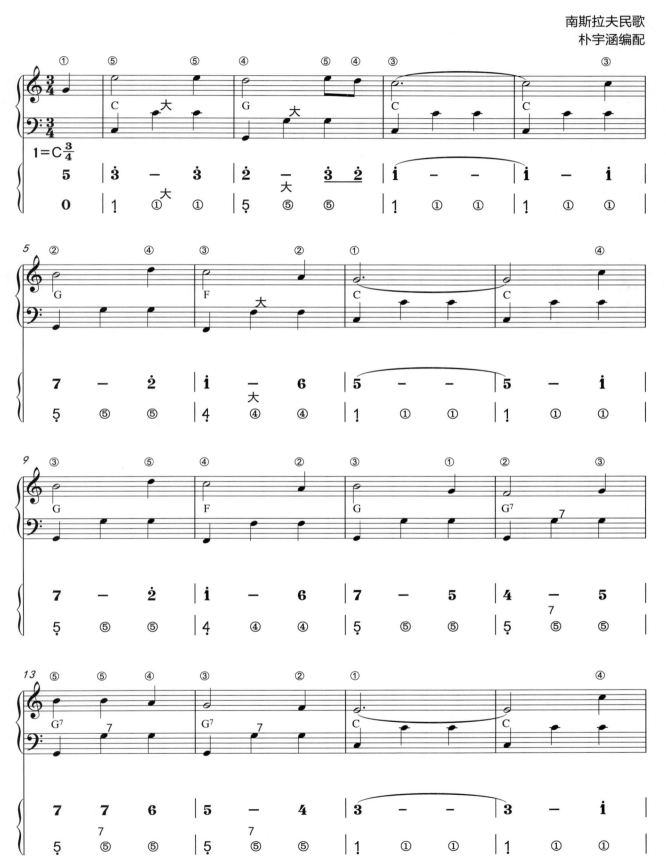

四季歌

独奏版

日本民歌
朴宇涵编配

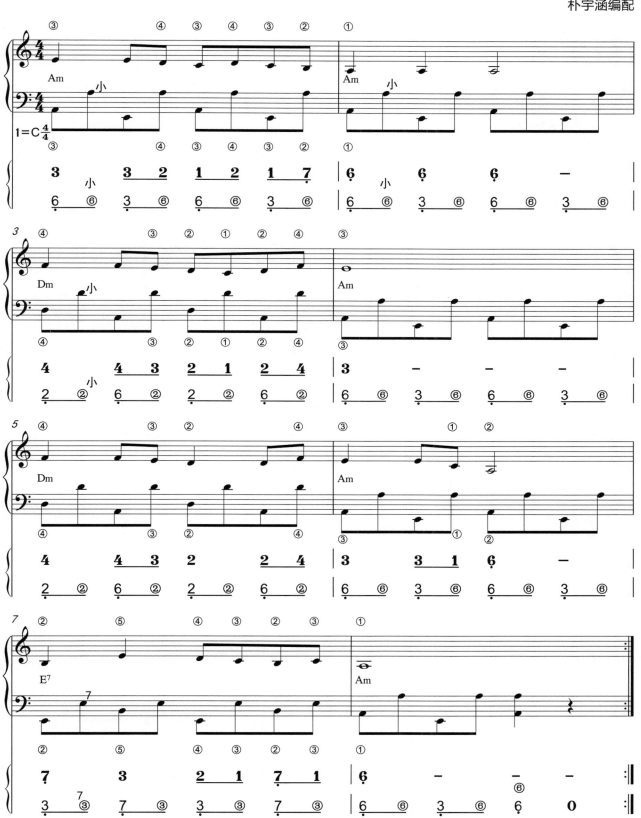

长江之歌

独奏版

王世光　曲
朴宇涵　编配

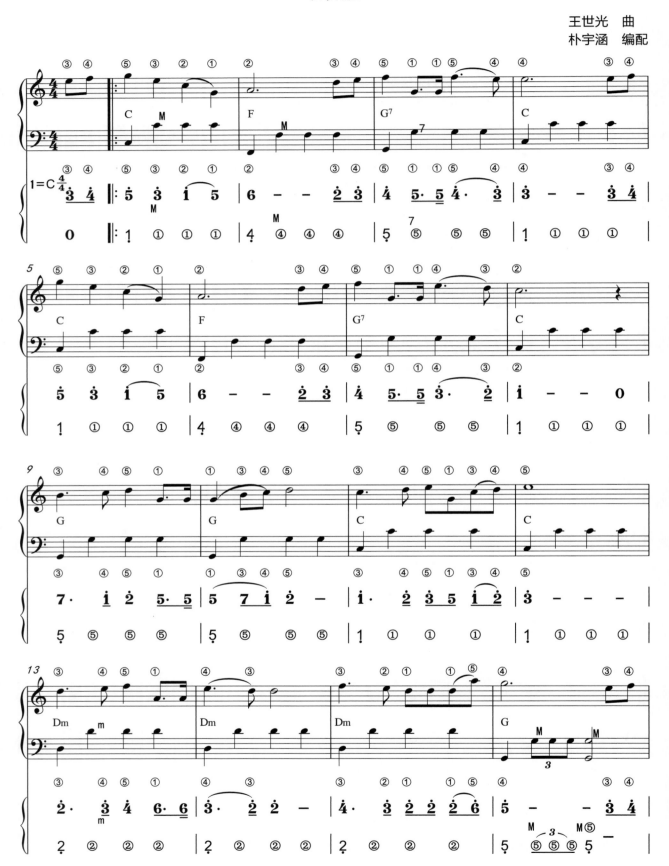

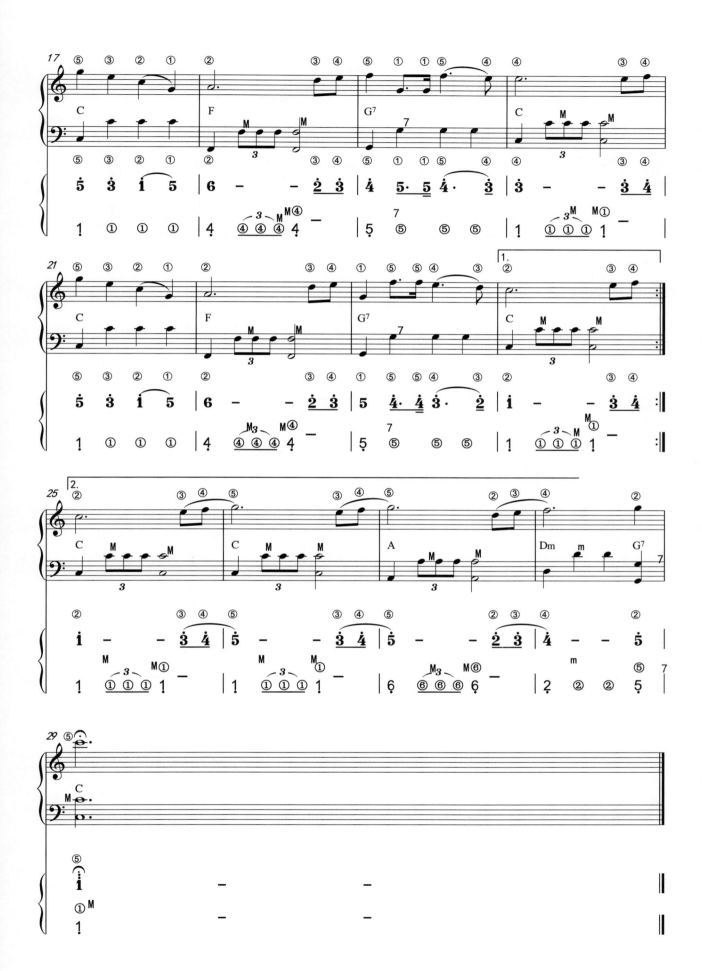

喀秋莎
改编版

<div align="right">勃兰切尔　曲
朴宇涵　编配</div>

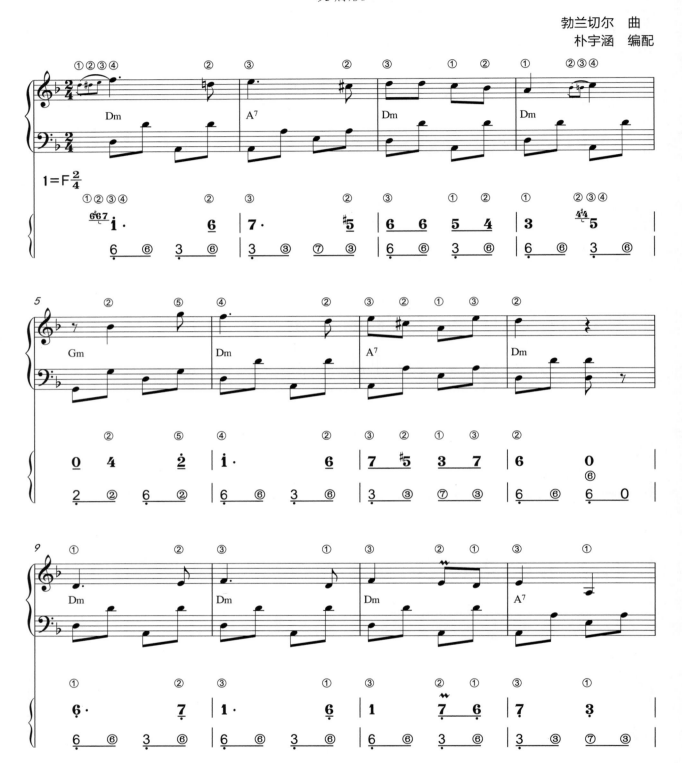

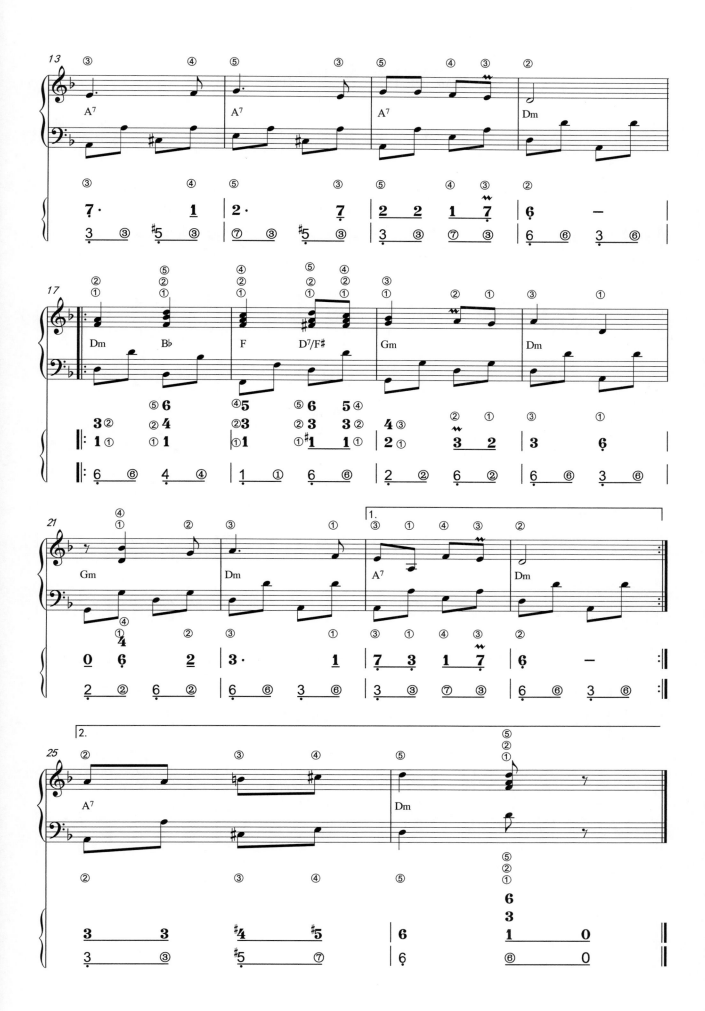

铃儿响叮当

[美] 皮尔彭特　曲

朴宇涵　编配

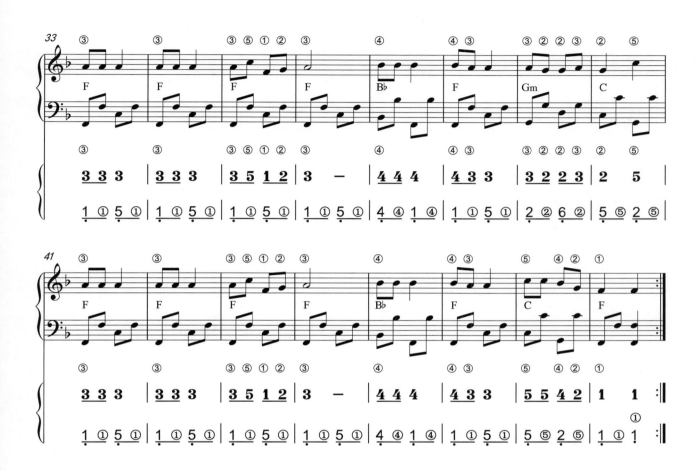

蜗牛与黄鹂鸟
独奏版

左宏元　曲
朴宇涵　编配

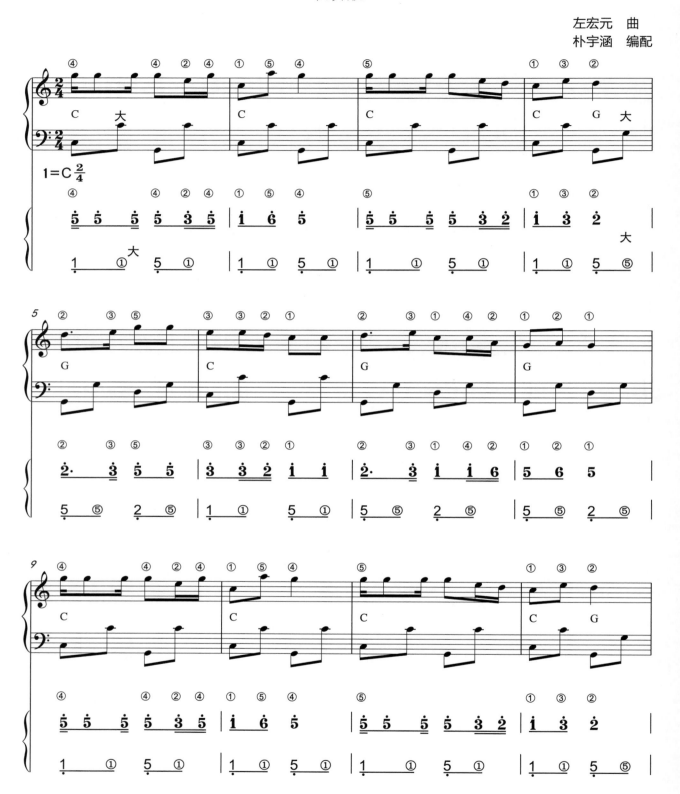

♪超易上手——手风琴入门教程

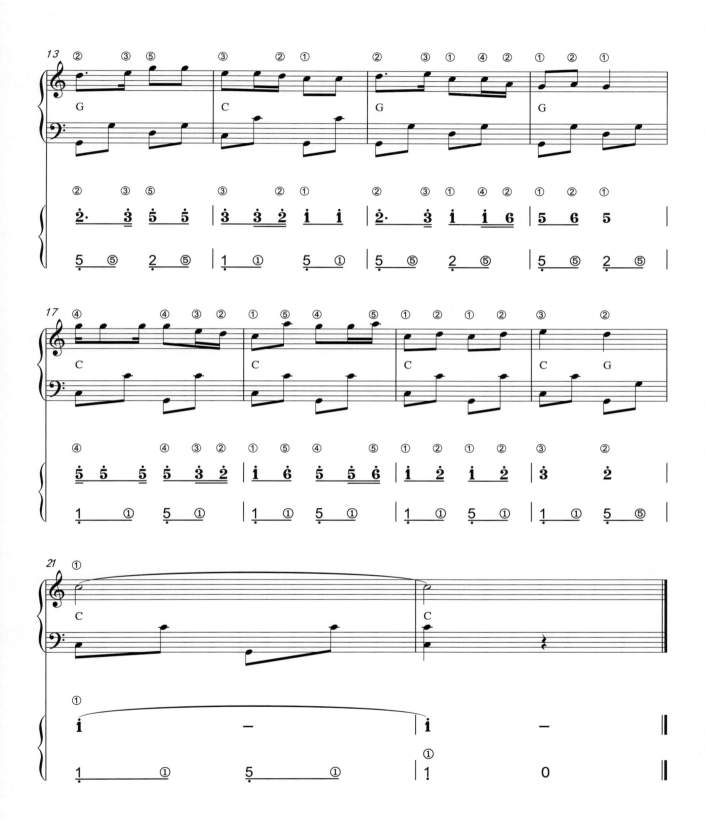

小松树

傅晶、李伟才　曲

朴宇涵　编配

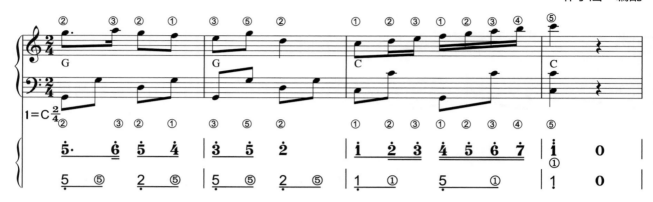

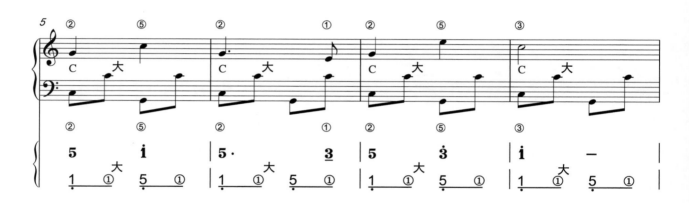

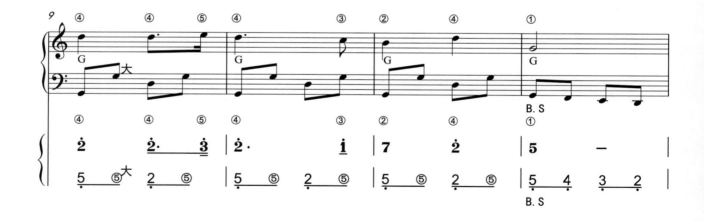

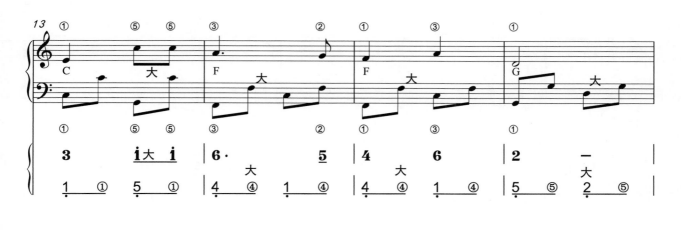

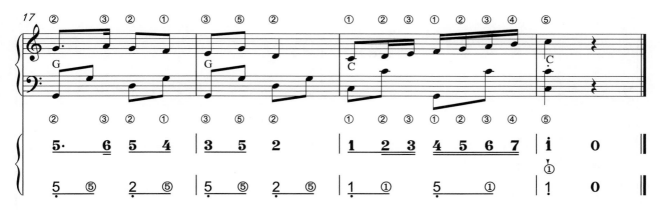

新年好

英国歌曲
朴宇涵编配

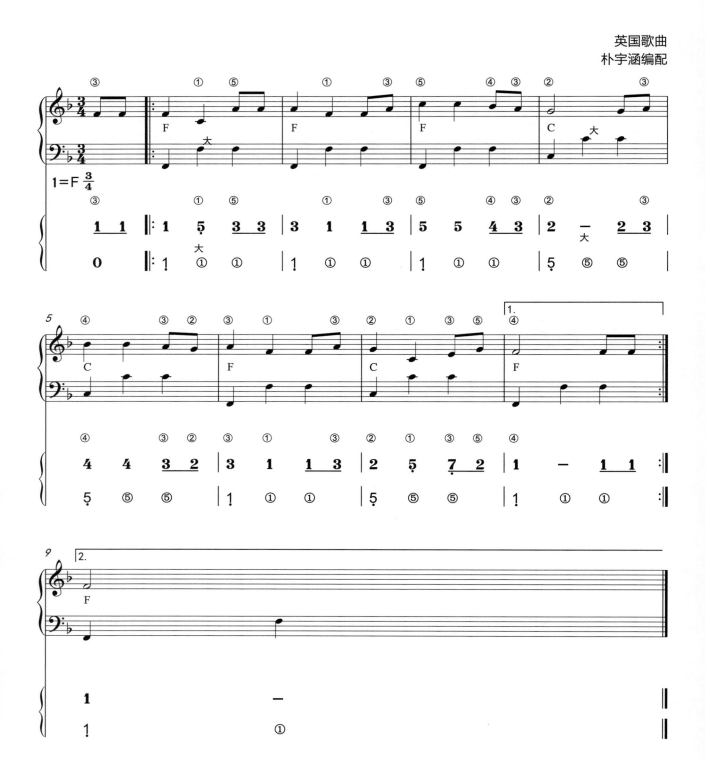

运动员进行曲

吴光锐、贾双、李明秀 曲
朴宇涵 编配

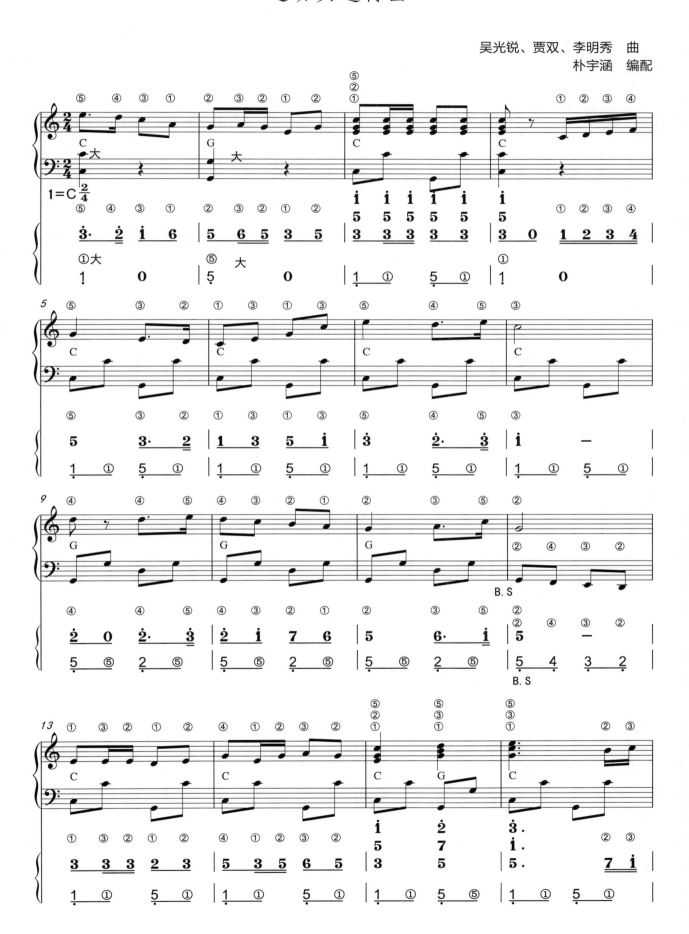

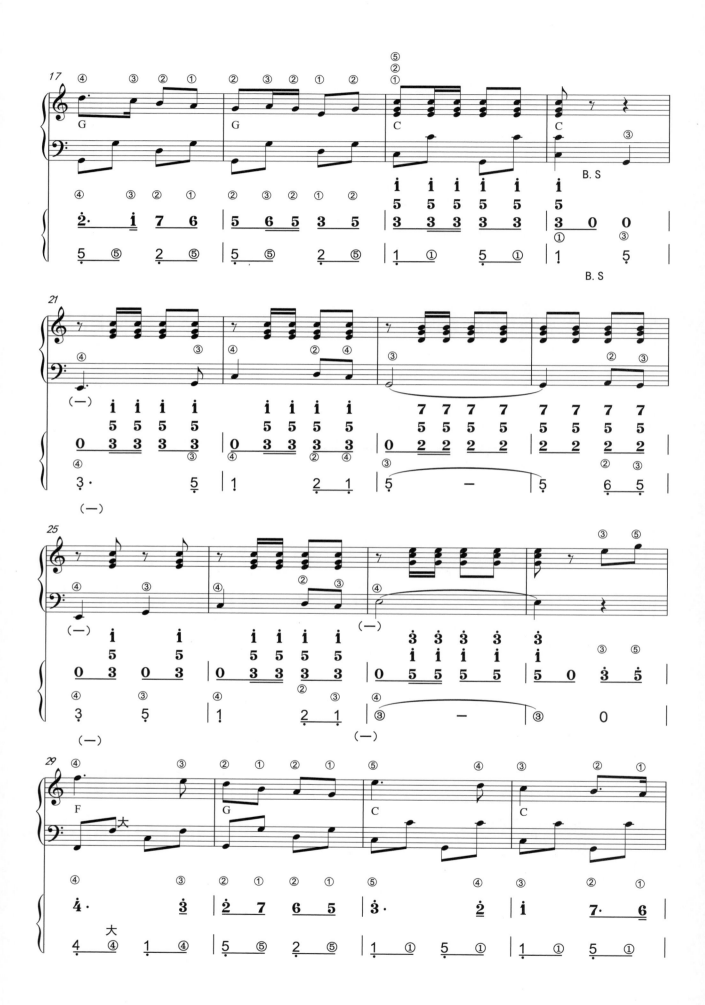

超易上手——手风琴入门教程

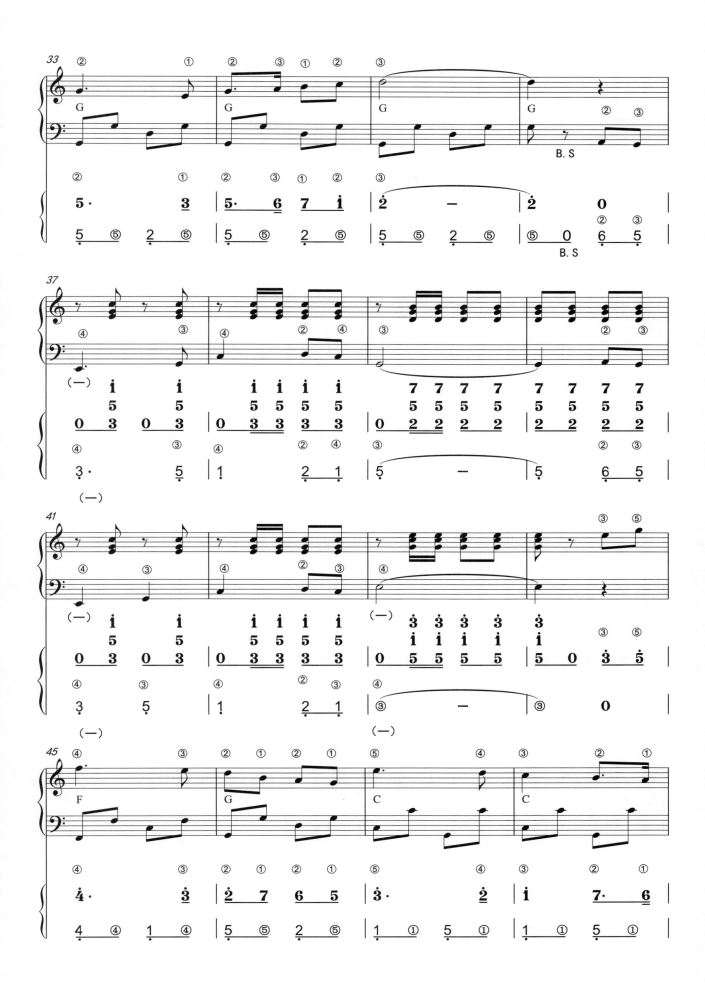

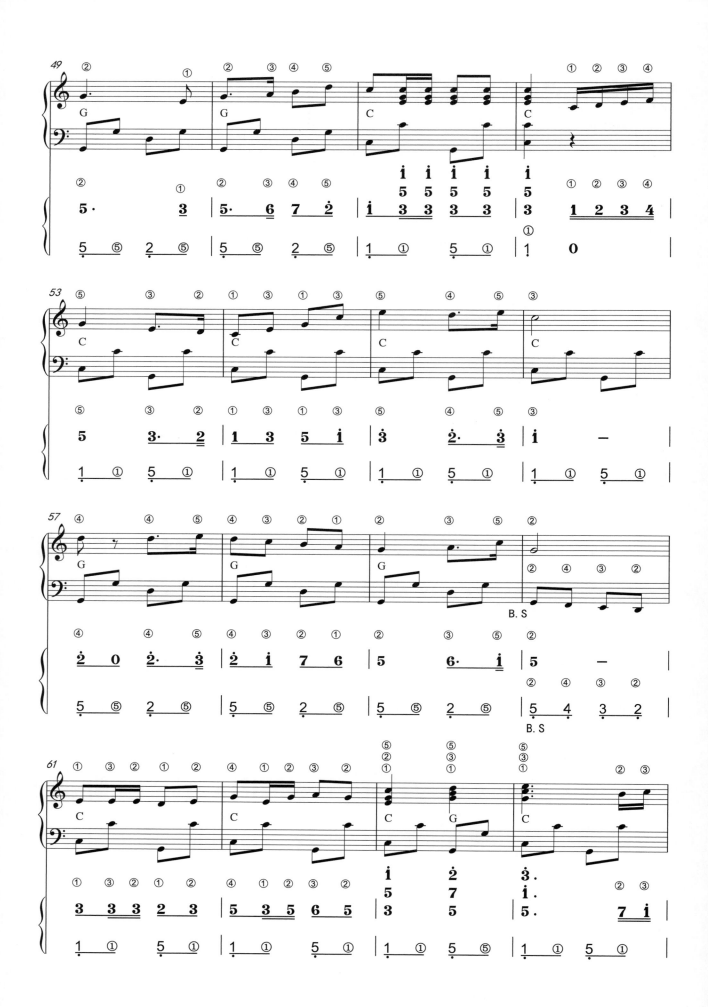

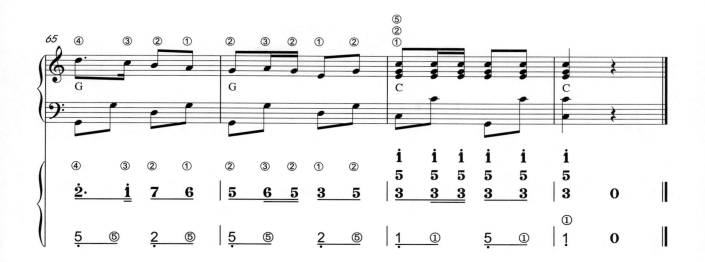

月朦胧鸟朦胧

伴奏版

古月　曲

朴宇涵　编配

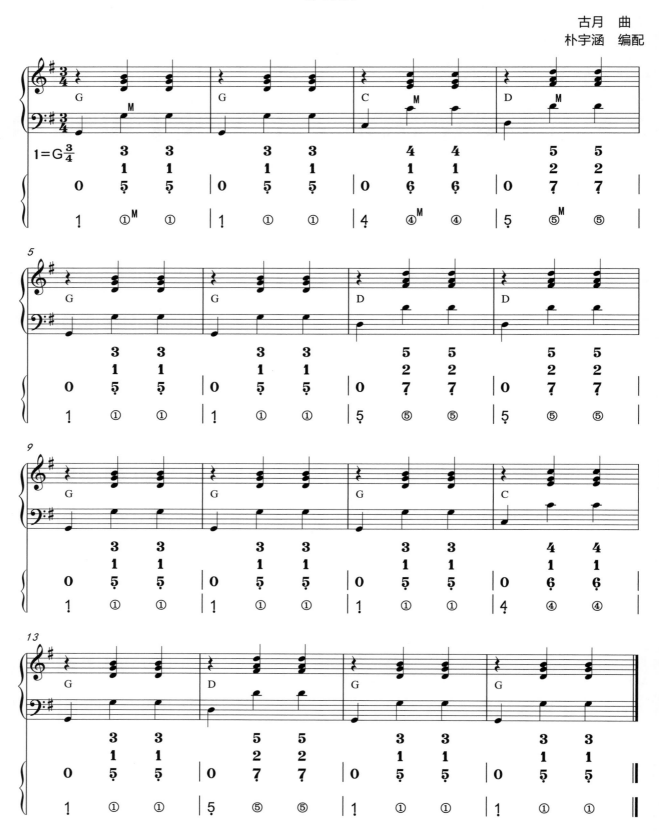

月朦胧鸟朦胧
独奏版

古月　曲
朴宇涵　编配

白桦林

独奏版

朴树 曲

朴宇涵 编配

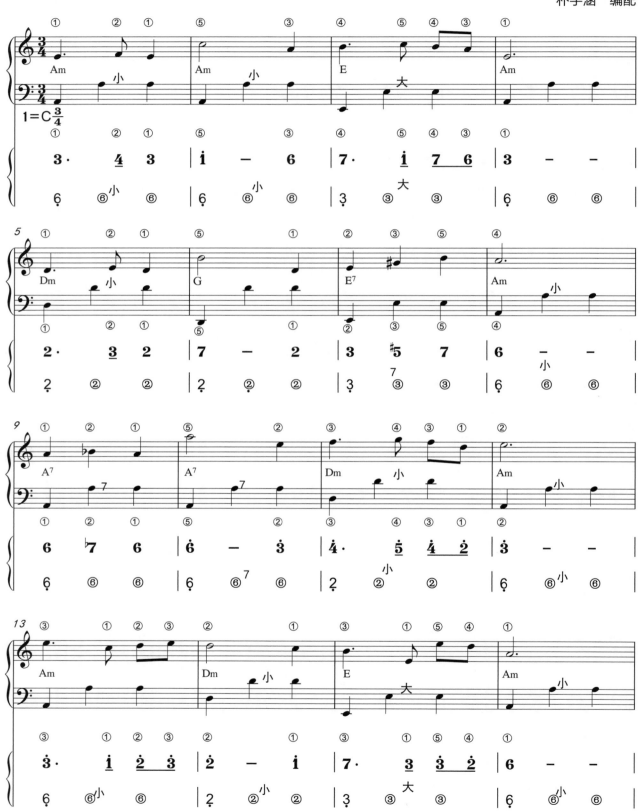

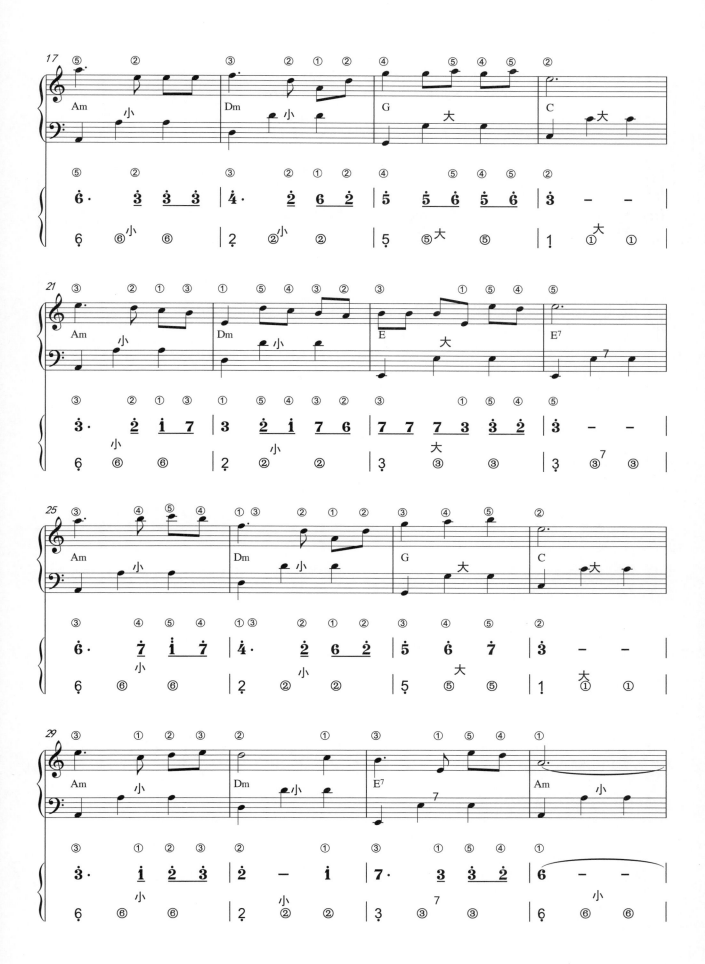

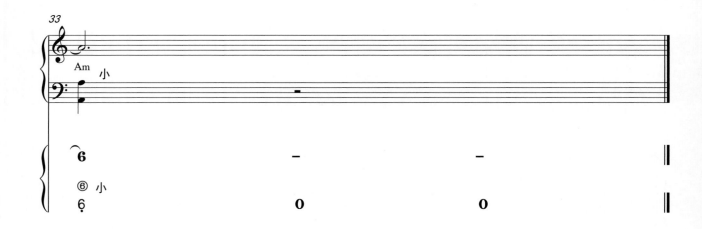

牧民之歌

张域平、张增亮　曲
朴宇涵　编配

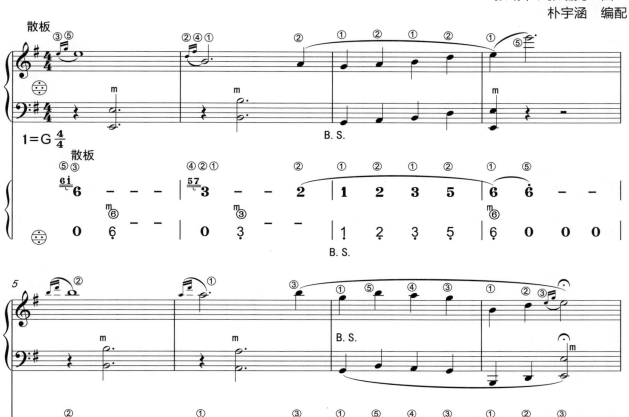

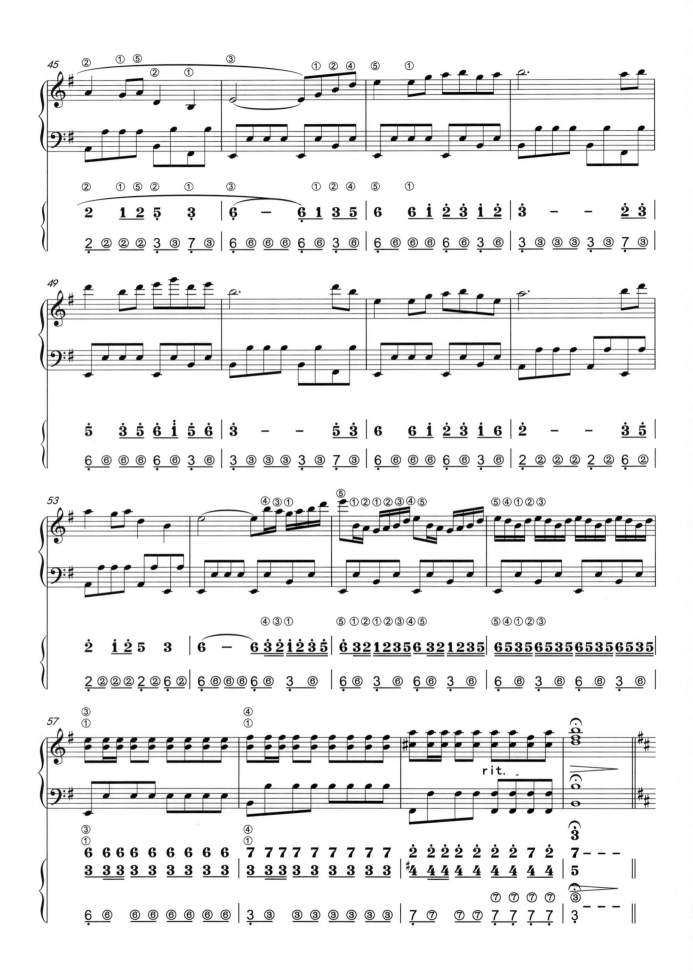

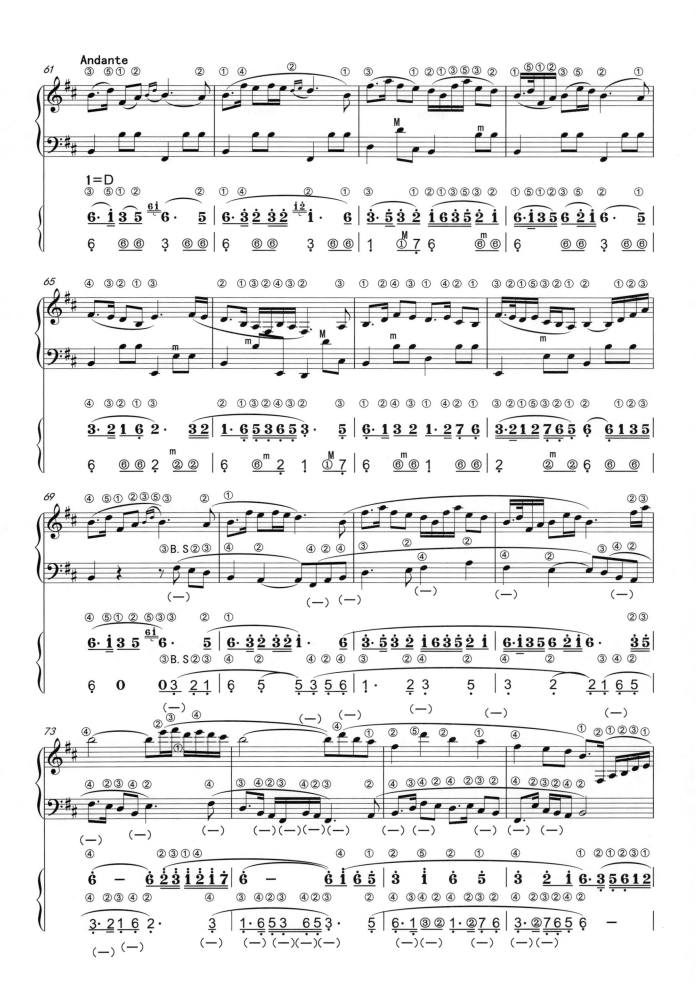

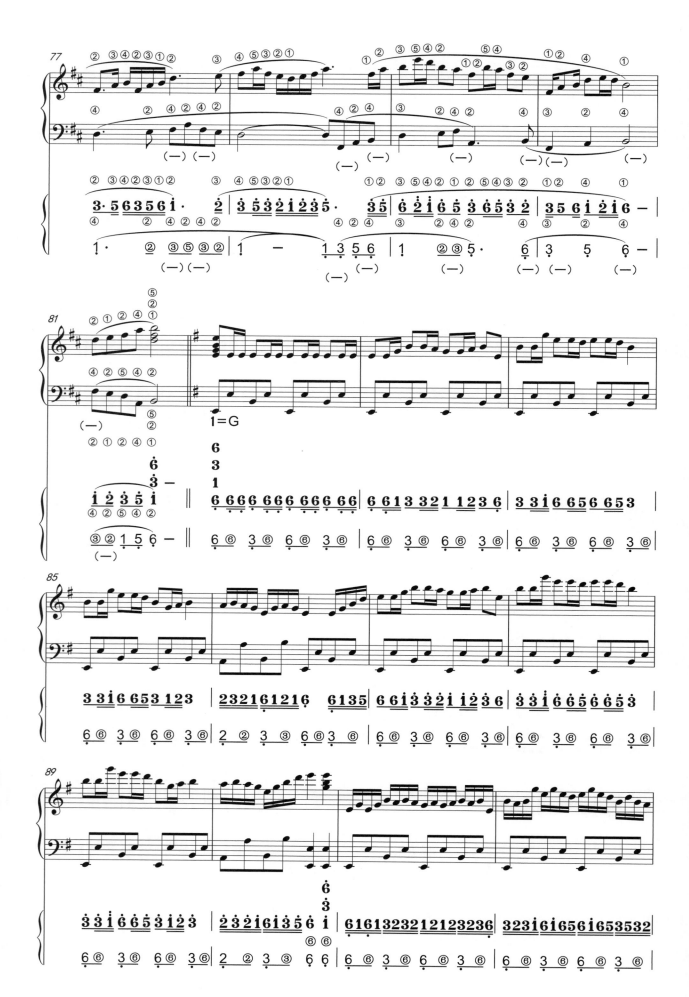

超易上手——手风琴入门教程

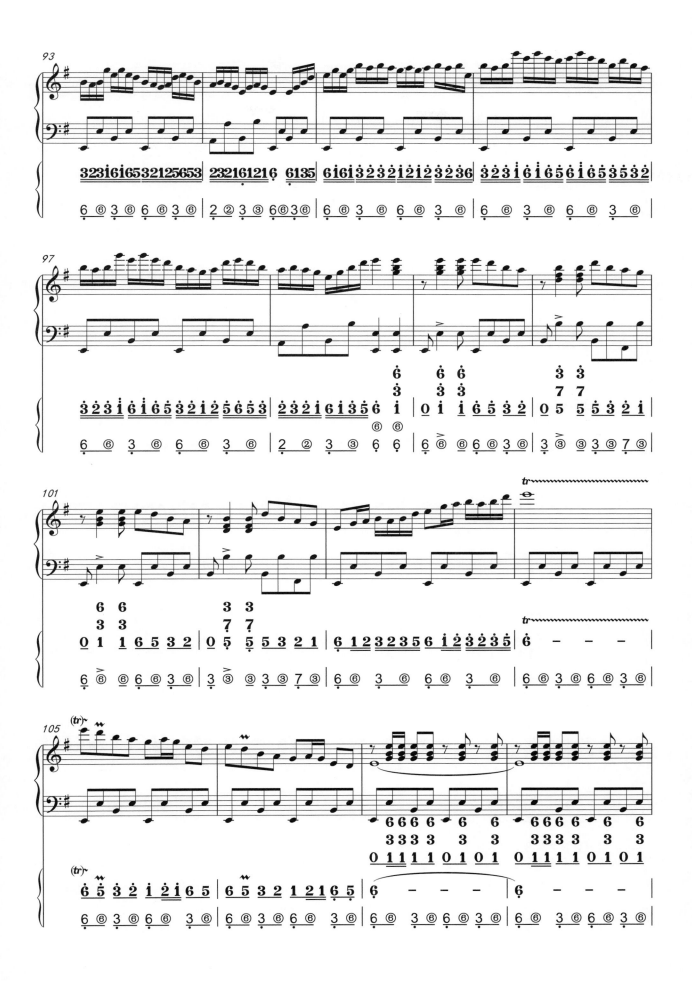

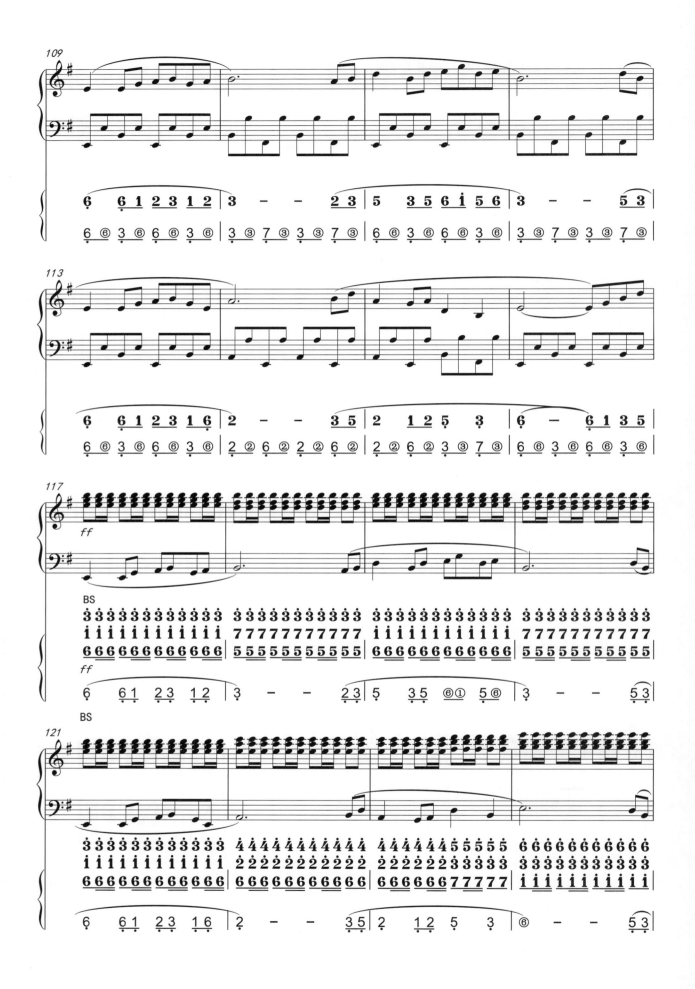

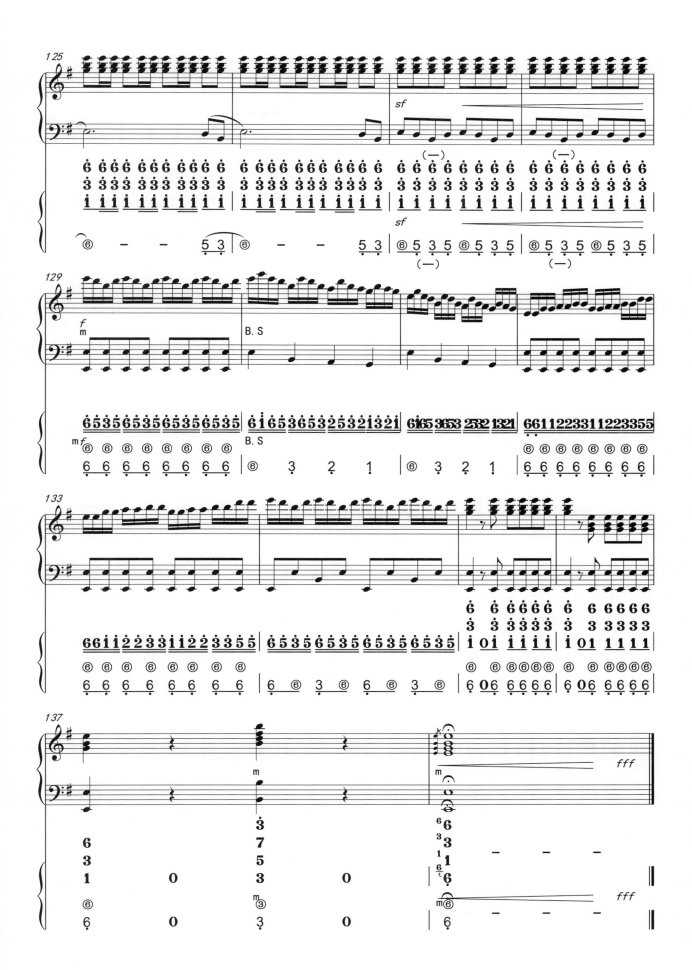

我为祖国守大桥

田歌 曲
朴宇涵 编配

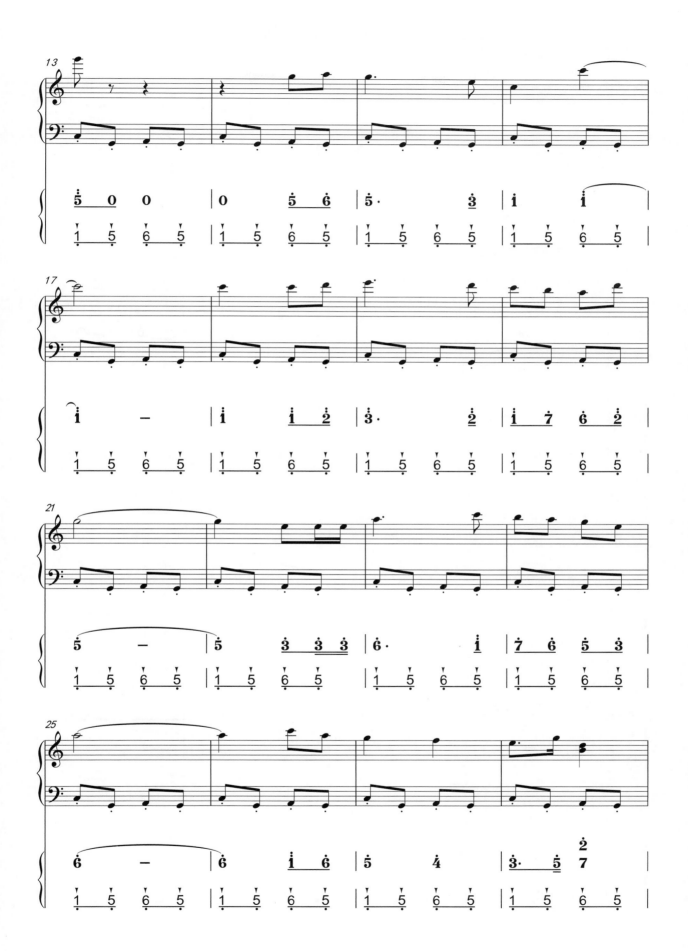

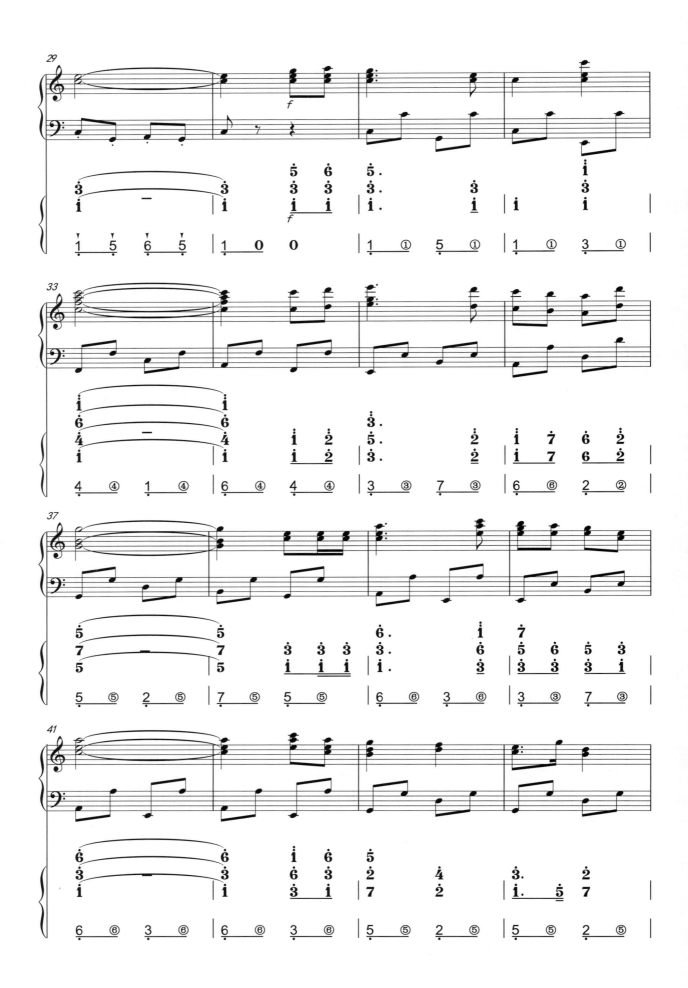

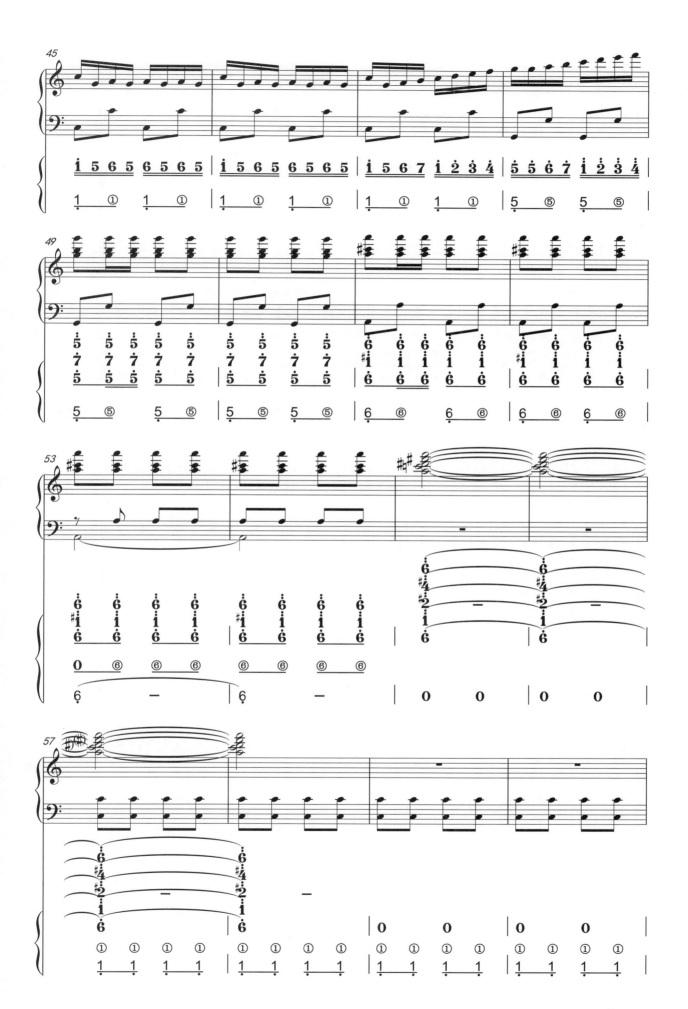

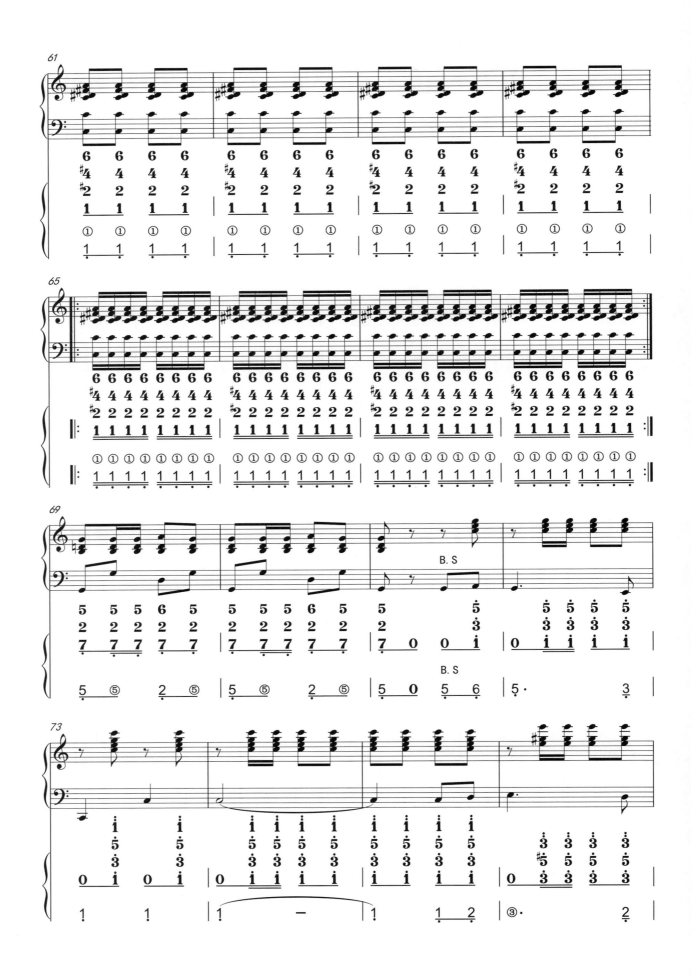

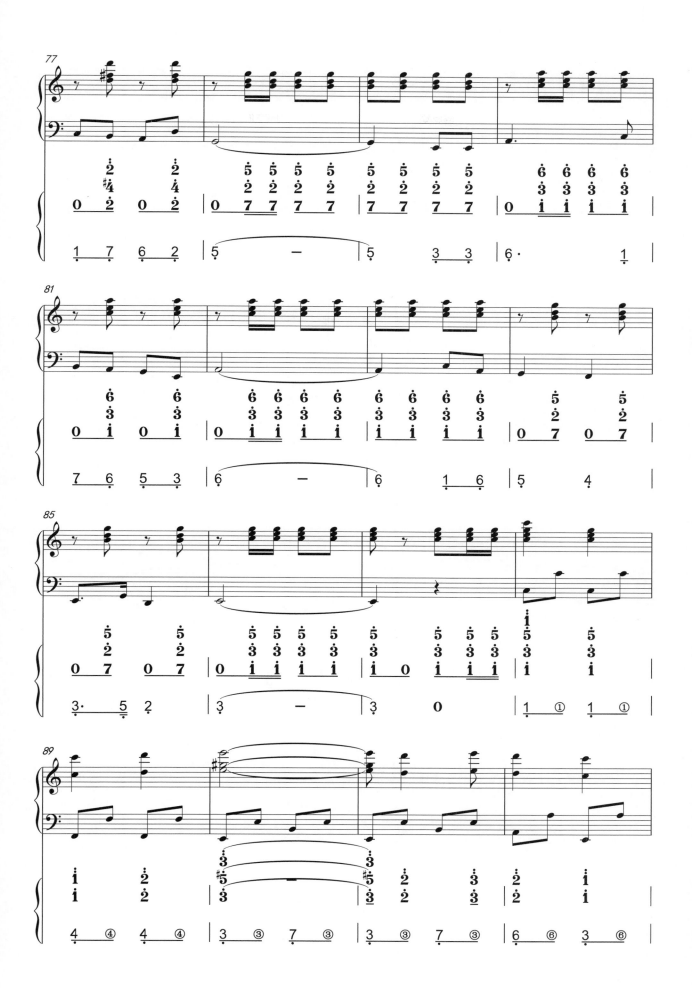

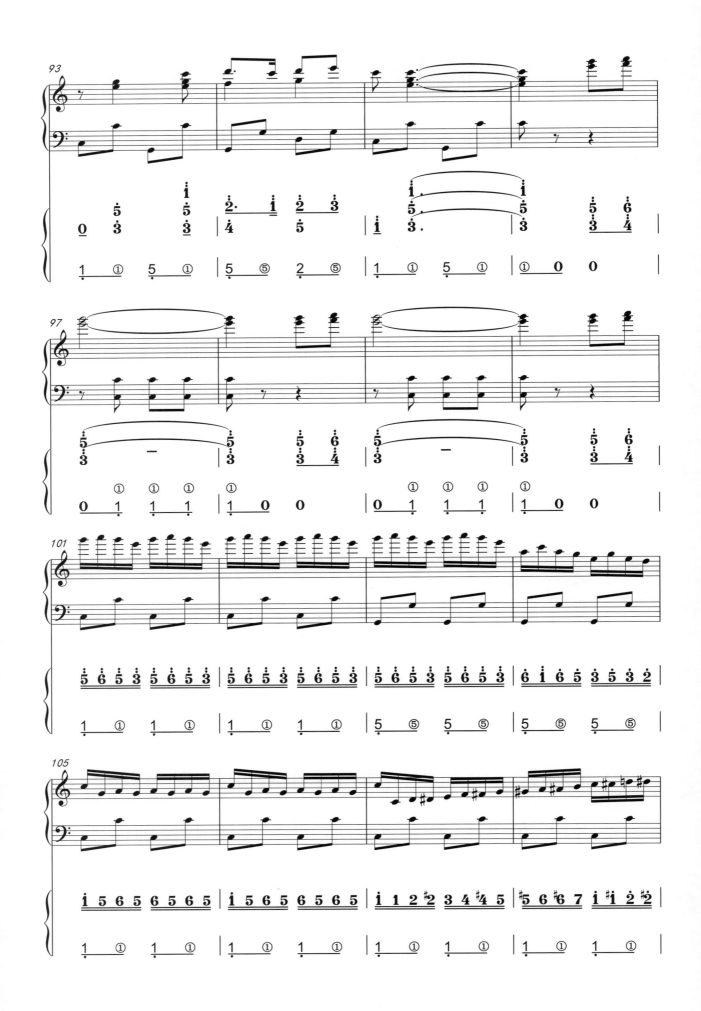

弦子舞·格桑拉
独奏版

藏族民歌
朴宇涵编配

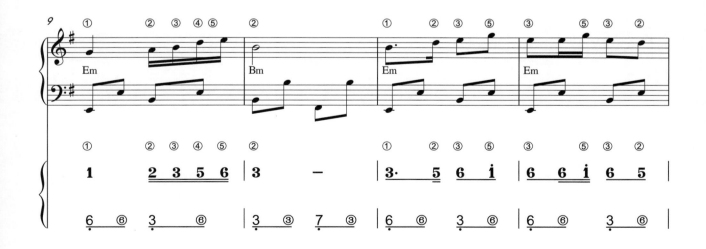

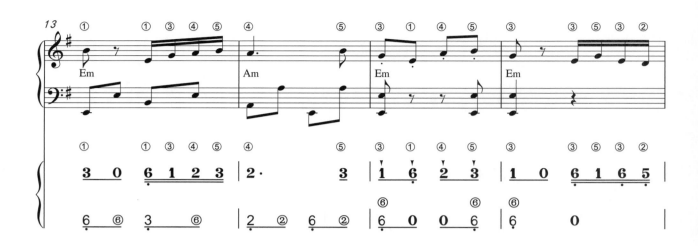

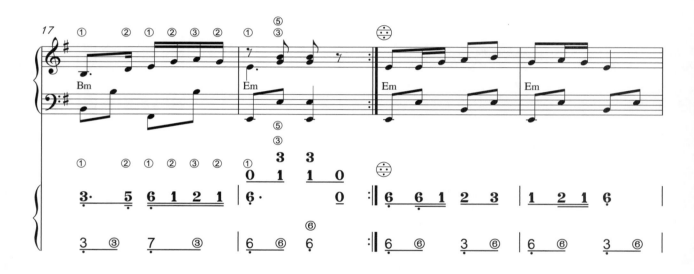

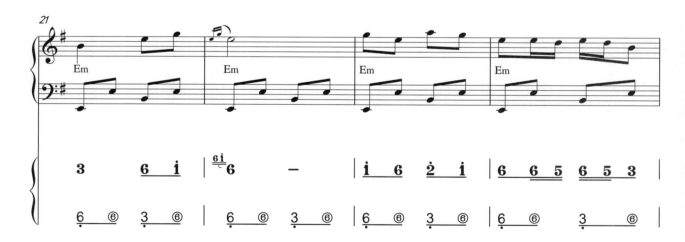

弦子舞·格桑拉
重奏版

藏族民歌
朴宇涵编配

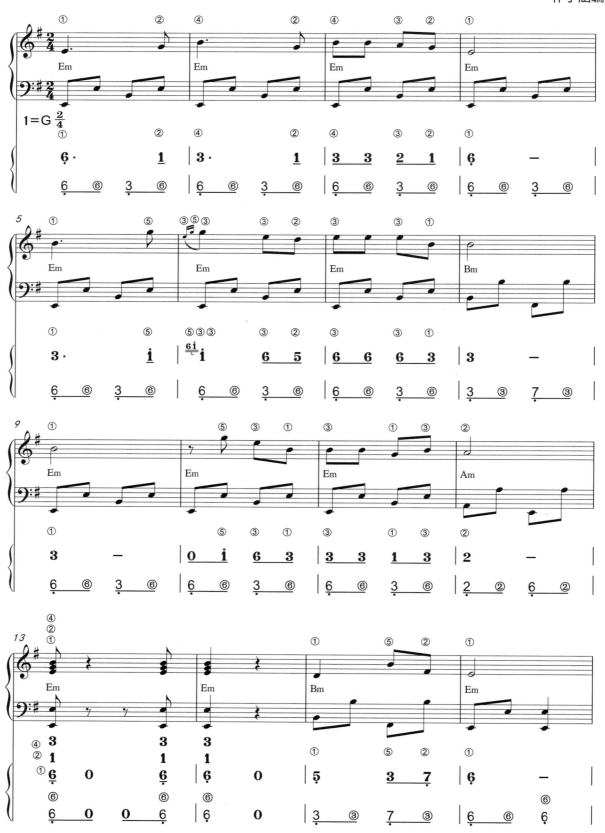

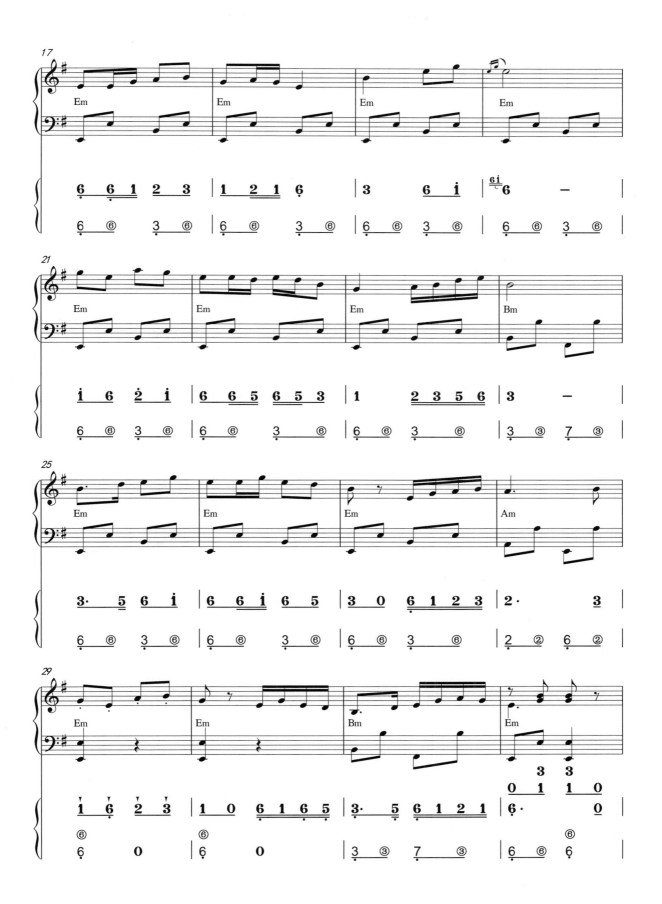

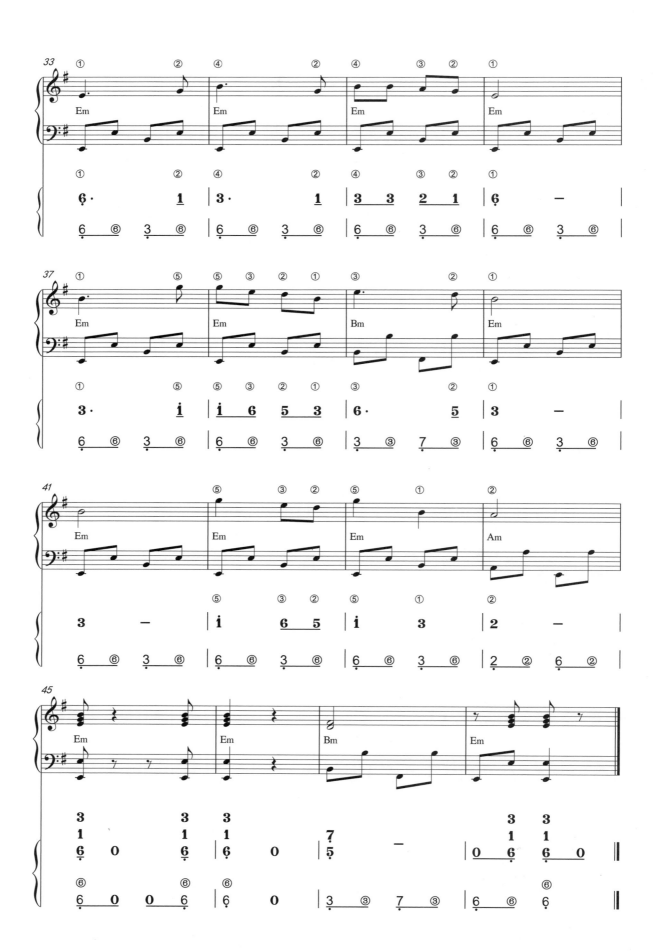